U0053763

女性電影理論

Theory of Women's Cinema

李臺芳/著

孟　樊/策劃

出版緣起

　　社會如同個人，個人的知識涵養如何，正可以表現出他有多少的「文化水平」（大陸的用語）；同理，一個社會到底擁有多少「文化水平」，亦可以從它的組成分子的知識能力上窺知。眾所皆知，經濟蓬勃發展，物質生活改善，並不必然意味這樣的社會在「文化水平」上也跟著成比例的水漲船高，以台灣社會目前在這方面的表現上來看，就是這種說法的最佳實例，正因為如此，才令有識之士憂心。

　　這便是我們──特別是站在一個出版者的立場──所要擔憂的問題：「經濟的富裕是否也使台灣人民的知識能力隨之提昇了？」答案

恐怕是不太樂觀的。正因為如此，像《文化手
邊冊》這樣的叢書才值得出版，也應該受到重
視。蓋一個社會的「文化水平」既然可以從其
成員的知識能力（廣而言之，還包括文藝涵養）
上測知，而決定社會成員的知識能力及文藝涵
養兩項至為重要的因素，厥為成員亦即民眾的
閱讀習慣以及出版（書報雜誌）的質與量，這
兩項因素雖互為影響，但顯然後者實居主動的
角色，換言之，一個社會的出版事業發達與否，
以及它在出版質量上的成績如何，間接影響到
它的「文化水平」的表現。

　　那麼我們要繼續追問的是：我們的出版業
究竟繳出了什麼樣的成績單？以圖書出版來
講，我們到底出版了那些書？這個問題的答案
恐怕如前一樣也不怎麼樂觀。近年來的圖書出
版業，受到市場的影響，逐利風氣甚盛，出版
量雖然年年爬昇，但出版的品質卻令人操心；
有鑑於此，一些出版同業為了改善出版圖書的
品質，進而提昇國人的知識能力，近幾年內前
後也陸陸續續推出不少性屬「硬調」的理論叢

書。

　　這些理論叢書的出現，配合國內日益改革與開放的步調，的確令人一新耳目，亦有助於讀書風氣的改善。然而，細察這些「硬調」書籍的出版與流傳，其中存在著不少問題，首先，這些書絕大多數都屬「舶來品」，不是從歐美、日本「進口」，便是自大陸飄洋過海而來，換言之，這些書多半是西書的譯著，要不然就是大陸學者的瀝血結晶。其次，這些書亦多屬「大部頭」著作，雖是經典名著，長篇累牘，則難以卒睹。由於不是國人的著作的關係，便會產生下列三種狀況：其一，譯筆式的行文，讀來頗有不暢之感，增加瞭解上的難度；其二，書中闡述的內容，來自於不同的歷史與文化背景，如果國人對西方（日本、大陸）的背景知識不夠的話，也會使閱讀的困難度增加不少；其三，書的選題不盡然切合本地讀者的需要，自然也難以引起適度的關注。至於長篇累牘的「大部頭」著作，則嚇走了不少原本有心一讀的讀者，更不適合作為提昇國人知識能力的敲

門磚。

　　基於此故，始有《文化手邊册》叢書出版
之議，希望藉此叢書的出版，能提昇國人的知
識能力，並改善淺薄的讀書風氣，而其初衷即
針對上述諸項缺失而發，一來這些書文字精簡
扼要，每本約在六萬字左右，不對一般讀者形
成龐大的閱讀壓力，期能以言簡意賅的寫作方
式，提綱挈領地將一門知識、一種概念或某一
現象（運動）介紹給國人，打開知識進階的大
門；二來叢書的選題乃依據國人的需要而設計
的，切合本地讀者的胃口，也兼顧到中西不同
背景的差異；三來這些書原則上均由本地學者
專家親自執筆，可避免譯筆的詰屈聱牙，文字
通曉流暢，可讀性高。更因爲它以手册型的小
開本方式推出，便於攜帶，可當案頭書讀，可
當床頭書看，亦可隨手攜帶瀏覽。從另一方面
看，《文化手邊册》可以視爲某類型的專業辭典
或百科全書式的分册導讀。

　　我們不諱言這套集結國人心血結晶的叢書
本身所具備的使命感，企盼不管是有心還是無

心的讀者，都能來「一親她的芳澤」，進而藉此
提昇台灣社會的「文化水平」，在經濟長足發展
之餘，在生活條件改善之餘，在國民所得逐日
提高之餘，能因國人「文化水平」的提高，而
洗雪洋人對我們「富裕的貧窮」及「貪婪之島」
之譏。無論如何，《文化手邊册》是屬於你和我
的。

　　　　　　　　　　　　孟　樊

　　　　　　　　　　一九九三年二月於台北

自　　序

　　近年來對於女性電影的研討已然蔚為一股
風潮，國內每年有專門以女性電影為主題的影
展，相關的評介及論述也每每可見於報章雜
誌，這是一個相當可喜的現象，也是促成我撰
寫這本小書的動機之一：希望能就個人所學，
為電影知識的傳播盡一己棉薄之力，將有關女
性電影的理論作系統性的介紹，以期有助於感
興趣的讀者對此領域具有較為周延的認識。

　　然而，完成這本小書的過程卻遠超乎預期
的艱鉅。嘗試追溯理論的源頭，探索其中所融
會的學理思辯，釐清枝節龐雜的論述與詮釋，
從而尋求一個絕對的「真實」幾乎是不可能的。

頂多只能仿近《羅生門》一般，將每個可能的
「真相」串接起來，而在選擇「系統化」或者
「有組織」的同時，無可避免地會有所疏漏。
因此，希望這本定位在入門導引階段，文字上
力求淺顯易懂的小書，能夠達到拋磚引玉的效
果，吸引更多同好作深入的研究討論，對於「電
影」這個千面女郎有多重角度的思考與品味，
發掘其更多樣的面貌。

　　本書標題雖為「女性電影理論」，其實也必
然有許多涉及女性主義的部分，之所以未將「
主義」二字納入書名是為了迴避打著「女性主
義」旗幟的形象，純粹將「女性電影」視為電
影這個萬象多彩的世界中的現象之一來作觀
察。

　　寫作這本關於理論的書，自然是肯定在單
純「看故事」之外，進行理性思索的必要與價
值。然而，也始終深信：在屬於電影的各個面
向中，自有全然不落言語、超脫任何詮釋論述
之外的部分，那是由影象與音聲直接訴諸觀者
內心的韻律與感動。如果能在狂飆理論的同

時，也品味電影創作豐富的內蘊和鮮活的生命力，必然會獲得更多元的趣味及領悟。

李臺芳

西元一九九六年三月於基隆

目錄

第一章　電影今昔

　　西元一八九五年十二月，電影首次公
開放映，當時這個新生的藝術媒體不過初
具基本形式：畫面之間有接續性、黑白、
無聲。然而，在播映盧米耶 (Lumiére) 兄
弟一部有關火車進站的影片時，觀衆卻爲
了一個火車朝向正面駛來的鏡頭而驚惶失
措，慌忙閃避。這個簡單的二次元影象深
深地震懾了這群「原始」觀衆。

　　電影藝術在近百年間，由黑白到彩色，由
無聲到有聲，技術隨著科技的演進而更新，電
影觀衆也自早先訝異、驚嘆的心情轉爲理所當

然地接受這種幻覺藝術，即便是山崩地裂，或是龐大兇狠的恐龍逼近眼前，仍然能保持「泰山崩於前也不為所動」的氣定神閒。同樣地，電影的敘事語法經過逐步發展制定之後，也迅速地被學習、接收與運用。

當透過電影「說」故事與「聽」故事的規則既定，觀影往往也容易流於被動的接收——定坐在黑暗的電影院中，隨著銀幕上所播放的影片劇情走向，或悲或喜，或驚叫或落淚。在如此情境中，觀者的情緒變化反應幾乎習慣性地受到電影的掌控與制約。這樣的觀影模式令人不禁想好奇地問：今日的電影觀眾容或比一八九五年那群「原始」觀眾具有較豐富的觀影經驗，然而就總體而言，在思考電影的這個層面，是否有對等的成熟及進步？

追尋逼真的幻象

綜觀這百年來的電影發展史，可以發現一

個極有趣的現象，自電影草創開始，電影工作
者即致力於追求電影的「逼眞」，而電影的發展
也確不負所望，從如同幼兒牙牙學語時的粗糙
片段到塗鴉，逐漸有成形的字、辭，進而發展
出一套完備的語法，再不斷地修飾精鍊，隨著
科技的進步提昇呈現的手法。時至今日，這種
「逼眞」的實現幾乎已臻無懈可擊的境界（想
想『侏羅紀公園』裡的恐龍，以及『阿甘正傳』
中，湯姆漢克斯所飾演的角色與甘迺迪總統握
手對話的畫面）。而在另一方面，當代的電影理
論家及學者卻急於喚醒觀衆留心電影虛幻的本
質，挖掘其眩惑衆人耳目的聲色表象背後所可
能存在的意識型態，激進者更試圖打破造成這
種「虛構的眞實」的電影語言，創作顛覆既定
法則的作品，尋求全新的觀影經驗與角度。

　　事實上，電影之於觀衆的影響，以及觀影
經驗的探討，一直是近年來電影理論研究的重
心。相對於早先電影理論草創時期著眼於肯定
電影藝術價值的著作論述，在焦點上有極明顯
的轉變。

第二章
女性電影的兩種意涵
——本質說vs.
反本質說

　　女性電影理論或許稱不上是千頭萬緒，但也算是相當地繁複而難以釐清。每位學者在企圖概述其歷史，或者加以分門別類的時候，皆或多或少有不同的看法。其中有不少人也自承：在如此嘗試中，幾乎是無可避免地，會過於簡化或有所疏漏。不過，在深入探討之前，借助於一些目前已概括理出的經緯線進行了解，至少可以對此理論的要義與研究走向獲得基本的認識。本章就本質說／反本質說爲基點，闡釋女性電影理論中所存在的不同原則與信念。

「正名」的弔詭

　　在進入主題之前，我們不妨先對下面幾個
問題，進行一番思索，因為女性電影理論中各
流派論點的異同，正可從其對於此類問題的不
同詮釋與堅持中顯現：

　　「女性」當如何定義？純粹就生理結構來
區分，似乎是最簡單、明瞭的，但是如果涉及
心理層次，則其定義即可能趨於模糊而多面：
女性的心理是什麼？在生理上所定義的女人是
否一定具有「女性」的心理特質？是否只有女
性（生物學上所認定者）才有特定的「女性」
特質？舉例來說，對於藝術文學創作及相關理
論極富影響力的心理學家卡爾・榮格（Carl
Jung）分析人類的潛意識，認為男性潛傾（屬
於陽性的特質）（animus）與女性潛傾（屬於陰
性的特質）（anima）並不囿限於生理區分的男
人或女人，而是並存於男人／女人的心靈之

中。如果推到更抽象的層次，「女性」的定義更能引起爭議。由拉岡的心理分析演繹出的說法是：男／女性別差異的觀念並非與生俱來，而是孩童在進入現存社會（或家庭）體制之後，才產生的二元化認知。事實上，在原初的階段（即拉岡所謂的「想像期」(Imaginary Stage)，根本沒有明顯的「女性」或「男性」定義可言。諸如此類的觀點同樣影響到對於「女性電影」的認定，並且經由不同的思考路徑，衍生出各異其趣的論述。

　　那麼，什麼樣的電影才是「女性電影」？是否有可能（或者有此必要）拿出一張放諸四海皆準的「檢驗表」供人一一核對，據此來決定一部電影是否可被稱作「女性電影」？比方說，是否有女性工作者參與製作（編導、製作、攝影、剪接等）的電影就／才算是女性電影？或者女性電影是指以女性角色為中心的電影？設若此種電影的角色塑造經過扭曲或貶抑，是否仍應將之歸為「女性電影」？以女性觀眾為訴求而攝製的電影就是「女性電影」嗎？「女性電

影」是不是一定要具有「女性意識」（連帶的問題是：什麼叫作「女性意識」？）除了電影的實際製作背景和內容之外，在形式方面，是否存在有特定的標準或原則？是否有特屬於「女性電影」的語言？畫面該怎麼框？聲音如何處理？敍事手法有無獨特之處？⋯⋯

　　在女性電影批評的領域中，依據各自對於以上議題所採取的不同立場與看法，已普遍可畫分為兩大類，亦即本質說（essentialism）與反本質說（anti-essentialism）。

本質說

　　本質說對於「女性」的認定以生物學的定義為依歸，相信女性的價值觀比較社會上普遍存在的男性價值觀來得優越，並且具有更為高尚的人性道德，然而在長久以來由父權所統治的社會中，屬於女性的「真實」（reality）卻受到壓抑。若能致力將這一面顯揚出來，就可以

促使社會轉往良性的導向發展。抱持此種看法者將屬於「女性」的價值觀引為準繩，來批判目前主宰社會的父權體系思想。

以本質說為原則的女性主義理論中，近似此種女性專享特質的概念，經常以「女性智慧」、「女性本質」(feminine essence) 等辭彙出現，而其共通點即在於：這些都是女性與生俱來的秉賦。此種立場應用到電影批評方面，也同樣堅持女性觀眾具有獨到的眼光，可以判斷電影中女性角色的呈現是否「真實」，而女導演的作品也自然而然地反映屬於女性的真實。

早期以社會學角度為出發的女性電影理論即有非常明顯的本質說傾向。在極力爭取婦女於政治，經濟方面平等的權利之後，伴隨著六〇年代婦女運動而來的覺醒，現今父權文化中各類藝術形式對女性的描繪開始受到檢驗，在探討電影時，經常側重特定角色的塑造，比如家庭主婦、母親，或者妻子之類的角色是否切實地反映當時社會的現況。亦或設定出一些「正面」的標準（例如女性角色是否自主，是否達

成自我實現，是否自我肯定，並且在社會、經濟等方面有所成就等）來評量片中的（女性）人物。

凱普蘭（E. Ann Kaplan）將本質說的女性主義理論，就其「政治」立場，進一步畫分爲三種（Allen, p. 216）：

(1)布爾喬亞式女性主義（bourgeois feminism）——要求在資本主義的體系中享有同等權利與自由。

(2)馬克思派女性主義（Marxist feminism）——將女性被壓迫的現象牽聯到更廣泛的資本主義結構問題，並且同情其他受壓迫的群體，例如同性戀者、弱勢團體、以及勞工階級等。

(3)激進派女性主義（radical feminism）——將女性與男性作涇渭分明的界定，並且期望形成獨立的女性團體，可以爲女性的慾望與需求服務。因此，即便持本質說者擁有共通的信念，仍可能各有其關注的角度，以及不同的研究焦點。

對本質說的質疑

本質說最常遭到詬病的論點有：

第一，絕斷地認定「女性觀衆」群體的存在，並肯定其天賦的優勢，相信生理上的性別差異，提供了一副「女性智慧」眼鏡，只要有這副眼鏡，就能有特異的評斷能力，擁有與男性不同的見地。換個立場，將這種「優越的女性眼光」運用到電影攝影機之後，所產生的電影也必然與男性的作品廻異。如此截然單一化的說法完全沒有考慮到其他可能的影響因素，例如女性身處的歷史背景、社會環境，及其所受的教育等。

不同時期的觀衆對於某部作品的理解或認知必然有所差異，至於社會階層、種族、以及個人所受的教育，包括家庭、學校、社會各方面的教育，甚至是對於「看電影」的經驗及訓練，皆可能左右個人觀賞電影的角度，絕對不

是純粹取決於性別差異這一點。因此，認定所有女性觀眾必然具有女性意識與關照的說法是不可靠的。畢竟人類的思想受到從小到大所接觸的環境影響，姑且不論是否女性生來即具有「女性本質」，在一連串的教育之後，若期待女性觀眾皆自然而然地以「女性主義」的角度來觀看電影，幾乎是不甚切合實際的。

　　另外，將某些特質劃分歸類為特定性別的傾向〔例如攻擊、侵略、剛烈等的「男性化」（陽性）特質與柔順、嬌弱、敏感等的「女性化」（陰性）特質〕完全等同於生理方面的男女性別差異，也是經常被翻案的一個論點。反對者有些是以榮格的學說為根據，認為不應以生理上的性別差異來界分某種個性或心靈特質。陽性特質（masculinity）（榮格稱之為animus）未必與男性（maleness）絕對互通：同理，陰性特質（femininity）（榮格稱之為anima）也並非僅屬女性（femaleness）所特有。

　　除了打破個性特質與生理性別之間的對等之外，有人根本就質疑將特定性情劃歸為陽

性／陰性的說法。由佛洛伊德以降的心理分析
學派，尤其是法國的拉岡認為，將例如積極／
消極之類的人格特質與陽性／陰性作對等的聯
繫，事實上是受到文化傳統的制約，或者說是
長久以來由社會上約定俗成所模塑的觀念。因
此，值得商榷的不僅是斷然將心理特質與生理
性別差異等同的說法，甚至將心理特質作性別
對比的二分也可能是有爭議性的。

　　再者，本質說中，由社會學角度閱讀電影
文本內女性的形象，要求女性角色的塑造應能
反映社會「現實」的論點也受到批判。反對的
理論主要是受到馬克思學派中關於「意識型態」
（ideology）的觀念影響。原始的馬克思理論將
藝術形式及傳播媒體視為受國家機器掌控，用
來操縱人民思想的工具，因此這類工具所呈現
的只是主控者要普羅大眾接收的訊息，未必眞
的是「現實」。影響當代電影理論甚巨的阿圖塞
（Althusser）學說更加強調「意識型態」論，
揭發文學藝術創作所表現的「眞實」只是藉著
掩蓋文本構成意義的過程，製造一個假象，讓

人誤以爲眞，相信片中呈現的世界就是現實世
界的翻版，以及意義可經由完全透明的程序傳
達給接收者。反駁社會學傾向的女性電影批評
者就是認爲此種批評是落入幻象的虛構世界，
忽略影像實際上係經由意識型態所構築操縱，
而將之與現實生活混爲一談。

反本質說

　　反本質說的基本信念，顧名思義可知，就
是否定有所謂的「女性本質」（feminine
essence）。此論著重在研究父權文化中構成女
性主體性的過程，但是在這個被構成的主體背
後，並沒有「本質」的存在。至於「女性」的
概念並非優越地凌駕父權之上，而是隸屬於其
中的一部分，因爲賦與性別認同與建立父權秩
序有著密切的關係。雖然今日社會上對於男／
女性的刻板定義已逐漸有所變化，然而如果眞
要促成更具影響力的良性改變，就必須先歸根

究柢地探討性別認同如何形成，才能跳脫社會
構設的男／女或男性特質／女性特質定義。

　　有關性別認同的問題，反本質論者借重拉
岡心理分析學說中，對於「成人」過程的敘述
來解讀。拉岡認爲兒童在「想像期」(Imaginary
Stage) 還沒有淸楚的人、我之分，甚至誤將母
親 (Mother) 認同爲「我」，直到進入了「象徵
期」(Symbolic　Stage)，受迫於「父親」
(Father) 的形象才眞正分化出自我的概念，
進入「成人」的階段。

　　拉岡所用的語彙 (如前文中的「想像期」、
「象徵期」、「母親」及「父親」等) 都是相當
抽象且形而上的，比如「父親」一辭並非眞正
指涉某個特定的血肉之軀，而是象徵家庭或者
社會體制的存在，因此進入「象徵期」等於是
涉入既定社會結構的領域，也就是進入語言／
文化本身。至於性別差異的概念也是到了「象
徵期」，在「父親的法則」(Father's Law) 中
建立。

　　電影理論在納入符號學之後，將電影也視

為一種相當於語言（Language）的符號系統，而這套符號系統如何受到父權意識型態所操控與利用，就是反本質論女性電影理論所關切的焦點：分析破解電影裝置（Cinematic apparatus）這種「象徵系統」（Symbolic systems）如何建構觀影者的主體性及性別觀念，以期超越界分男／女性別差異的二元說法，或者至少要認清電影（甚至社會、文化）構設「女性」（female sexuality）的運作過程。

羅拉・莫薇（Laura Mulvey）與克蕾兒・強斯登（Claire Johnston）的作品常被規劃為趨近反本質說傾向的後結構主義（post-structuralism）女性電影理論（註）。她們的思想主要是受到歐陸系統的學說影響，例如左派的渥特・班傑明（Walter Benjamin）與布萊希特（Brecht）、以及阿圖塞、羅蘭・巴特（Roland Barthes）、拉岡、德希達（Derrida）、和克麗絲黛娃（Kristeva）等人。莫薇的〈視覺快感與敍事電影〉（'Visual Pleasure and Narrative Cinema'）可算是當代女性角色電影批評

的經典。文中借用心理分析的「偷窺慾」
（voyeurism）以及「陽物崇拜」（fetishism）
等概念，說明好萊塢電影裝置如何被父權意識
型態利用，來滿足男性潛意識的慾望。莫薇的
觀點刺激更多或贊成或反對的研討論述，從而
提供實際拍攝反主流女性電影者的思考養分。

　　反本質說可能落入的危機是其完全排除女
性身體的立場，既然「女性」（female sexual-
ity）或者「女性身體」（female body），都是
父權意識型態所構設出來的，執此論者往往會
抗拒所有再現女性身體的論述（Doane, 1981,
p. 30）。另一方面，以前衛電影語言形成的反主
流女性電影是否能造成廣泛的影響（畢竟要「看
懂」這類電影的觀眾需要相當程度的知識累
積），也是本質論者可能提出的反擊。

　　當代女性電影理論的發展的可貴之處，並
不在於提供一連串弔詭的論辯，純粹作為腦力
激盪的遊戲，而是在於其多元而繁複的論說為
電影批評及電影創作帶來刺激和衝擊，造就更
多有趣的可能。對於小至個人，引申至整個世

界的種種現象有更新的觀察與領悟。事實上，
即便女性電影理論中，存在有各種不同的聲
音，大多數致力此研究者皆對於整個大環境有
許多的期待，冀望能從電影爲基點，更爲巨觀
地省思外在環境，以「女性」（不論其定義爲何）
的關懷檢視父權社會中的文化產品與機構，分
解原本未經注意，或者被視爲理所當然的歧
見。

註釋：

此觀點可參見二書：

E. Ann Kaplan, *Women and Film: Both Sides of the Camera.*

Annette Kuln, *Women's Pictures: Feminism and Cinema.*

第三章
理論的演變與發展
——由古典進入當代

電影理論的古典時期

　　早期的電影理論著述爲了砥定電影作爲一種藝術形式的地位，俾使人們認可其堪與其他藝術創作匹敵的價值，多半偏重在強調電影本身的美學特質〔例如維卻爾・林賽的《電影的藝術》(Vachal Lindsay's *The Art of Moving Picture*)，魯道夫・安海姆的《電影是藝術》(Rudolf Arnheim's *Film as Art*) 等〕，構成的理念及功能〔例如雨果・孟斯特堡的《電

影：一項心理研究》(Hugo Münsterberg's
The Photo-play：A Psychological Study)，
西格佛瑞・克萊考爾的《電影理論：現實的補
償》(Siegfried Kracauer's *Theory of Film:*
The Redemption of Physical Reality) 和安
德瑞・巴贊的《電影是什麼？》(André Bazin'
s *What is Cinema*？ Vol. 1&2) 等〕，以及
發展電影的架構和語言〔例如艾森斯坦的《電
影感》與《電影形式》二書 (Sergei M. Eisen-
stein's *The Film Sense & Film Form*)，普
多夫金的《電影技術》和《電影表演》(V. I.
Pudovkin's *Film Technique & Film Act-*
ing) 等〕。

　　隨著電影藝術的日趨成熟，以及結構主
義、符號學、心理分析和馬克思主義的盛行，
電影理論研究者關切的焦點移轉至電影現象表
層背後可能蘊涵的意義，不單只是其與一般藝
術創作之間的同異，而是更進一步地探討電影
與社會、經濟、文化、政治等各層面的交互影
響關係。

女性批評：當代理論發展的
抽樣觀察

　　當代的電影理論在吸收並融合各種評論思想之後，運用在思考、研究電影的領域，形成豐富多元的詮釋可能，在這許多的可能中，由女性主義的角度爲基點所發展的電影理論在融入各種觀念之後，所演繹出的思辨恰可提供作爲抽樣。

　　自十九世紀晚期以來，婦女意識逐漸抬頭，許多電影理論者也採取此種角度來檢視有關電影的各個環節：諸如製作環境、女性角色的塑造與表現方式、電影的語言結構以及觀影經驗等。由「女性」或「性別差異」的觀點爲出發，加以闡釋及探討之後，電影本身以及電影和觀眾或者整個外在環境之間的關係變得更爲繁複有趣，而這些發現也反應到製作和構成的理念上，使得電影藝術的創作層面展現出更多的風貌。

　　以下將概略地介紹女性電影批評的崛起及
其早期發展，然後進一步追溯到理論探討的重
心，由單純的角色研究，轉爲關切比較結構性
的問題（例如電影文本中的意義如何產生）的
交替點。

循跡與溯源

　　六〇年代晚期的婦女運動，除了承繼歷來
所致力的主題，例如政治參與及經濟、社會、
工作等層面的平權之外，對於婦女在文化、藝
術或者大衆媒體上被呈現的方式也賦與極度的
關切，開始廣泛地探討在文學、繪畫、攝影、
電影及電視等範疇中的女性形象和概念。這一
波研究風潮的基本理念是：人們在日常生活中
所運用或接觸的想法：語言及影像，對於個人
（不論男女）具有潛移默化的影響力。例如在
西元1968年，婦女運動的擁護者曾示威抗議「美
國小姐」的選拔，認爲這項活動將女性（不僅

限於參加選美活動者）約化爲一套簡單（尤其
著重在形體方面）的特質，並且傳播倡導其僵
化的「女性美」概念，因此這種選美活動並不
只是一個單純的商業行爲，連帶地影響整個社
會對「女性」的看法。同樣地，在其他各種領
域及事件中，長久以來被視爲理所當然的觀念
以及傳統既定呈現「女性」的方式皆開始受到
質疑。

　　婦女運動所堅持的「女性（主義）觀點」
重新省思人們在社會化及受教育的過程中所被
灌輸的觀念，提供另一種角度來閱讀各類文
本，其中自然也包括電影文本的重新詮釋，於
是有關電影的女性主義理論與批評就此接二連
三地產生及演繹。

　　以電影的女性理論及批評爲宗旨，加入推
波助瀾的組織與刊物，最早可回溯至六〇年代
晚期的「全國婦女協會」（National Organiza-
tion for Women），開始對女性在藝術及大衆
傳播媒體中的形象進行研究。於西元1970年至
1972年間出版的《女性與電影》（*Women and*

Film）雜誌則是關於此類電影理論的前導刊
物。另外，像《跳接》（*Jump Cut*）雜誌也相
當注重電影的女性觀點批評，至於在西元1976
年創刊的《映影暗箱》（*Camera Obscura*）則
將女性電影理論批評納爲其編輯方針，在創刊
號的編輯報告中即指出：「女性並不僅止在經
濟方面和政治方面受到壓迫，也同樣在文化的
論辯、指涉及符號交換的根本形式上受到壓
迫，電影特別適合被拿來作此種檢驗，因爲它
獨到地融合了政治的、經濟的以及文化的表現
模式。」（*Camera Obscura Collective,* p. 3）。
這本雜誌的理論走向有相當程度是受到英法電
影理論的影響。

　　關於電影的女性批評雖然相當多面，並且
各國因文化背景與國情的不同而有所差異，但
可大概約化出其脈絡。就美國的女性電影批評
而言，大略可分爲兩個時期，早期係由社會學
的角度出發，探討電影中的女性角色，分析其
於影片內各種情境中的定位，以及角色特性（例
如積極vs.被動）的塑造，並且加以批判，評定

其為「正面」或「負面」的呈現。西元1973至
75年間出版的兩本書：莫莉・海絲柯的《由尊
重到強暴》（Molly Haskell's *From Rever-
ence to Rape*）和瑪優瑞・蘿森的《爆米花維
納斯》（Marjorie Rosen's *Pop-Corn Venus*）
就是由社會學的觀點，來檢視古典的好萊塢影
片中，對於女性角色的刻劃是否「反映社會現
實」，或者如何受到性別歧視的扭曲及壓抑。

　　七〇年代中期之後，由於符號學理論的影
響，女性電影理論批評所關切的焦點，由電影
的內容轉到形式，也由原先單純的角色分析逐
漸趨向研究呈現角色的手法，亦即探討女性作
為一種符號（sign）在電影言說（discourse）中
的作用為何。此外，在融入心理分析和馬克思
學說系統的思想之後，呈現女性角色的電影語
言，以及背後操縱主導的父權意識型態，更成
為女性主義電影研究的重心。美國的女性主義
電影理論一向較偏重於批判女性角色的描繪，
在這個時期開始逐漸融入英、法系統的女性電
影理論，與歐陸的批評氛圍產生較多的交集。

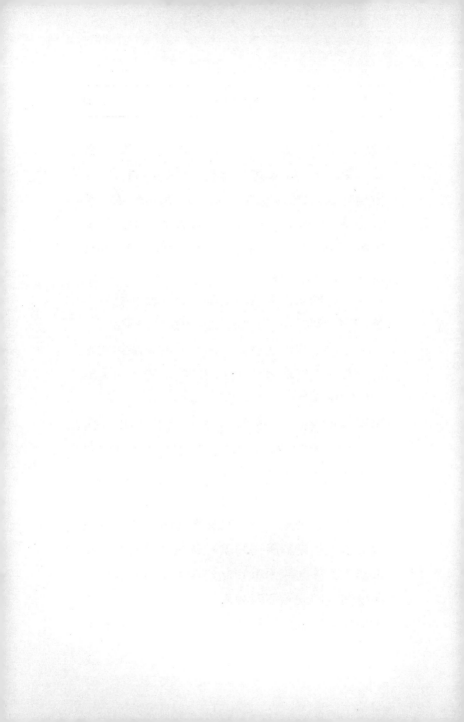

第四章
新理論的崛起——
符號學、意識型態批評
與心理分析的融入

符號學的基本論點

符號學中最小的意義單位為「符號」(sign)，而符號學即以此為出發，研究符號產生意義的方式，乃至於組合符號的文法。

索緒爾 (Ferdinand de Saussure) 將歷來看似自然無疑的語言符號分化為二：語言的聲或形，稱為符碼 (Signifier)，以及聲音或字形所指涉的概念，稱為符旨 (Signified)。舉例來說，我們聽或看到「玫瑰」二字（符碼）時，

腦海中自然而然地就會浮現我們對於「玫瑰」
的認知──眞實的玫瑰花特有的外形或香氣，
這種概念就是該符碼的符旨，然而兩者之間的
關係並非「天經地義」，而是經由人爲的傳統所
制定，並不是「理所當然」的存在，至於符號
本身並不具有以往所認定的「內蘊意涵」，它的
意義純粹是取決於其在語言系統中與其他符號
之間的差異，例如舉索緒爾的解釋作爲說明，
英文中的cat之爲「cat」是因爲「c」不同於「f」
或者「b」。雖然他所提出的觀念大致上仍是以
較爲保守的方式結論〔例如索緒爾雖指出語言
符號的符碼與符旨之間關係並非自然，而是因
襲強制而來，卻相信此兩者間的聯繫一旦經過
使用制定，即可保持「安定」，就像是「一張紙
的兩個面」(Saussure p. 113)〕，但是對於旣往
所認定的觀念毋寧是項重大的突破，再者，其
學說的影響不僅限於語言，而是連帶地造成哲
學、美學等人文藝術理論的變革，經由其他重
要理論家的推衍與再詮釋，語言的符號系統，
甚至所有符號系統皆不再如表面般自然。例如

拉岡將索緒爾所謂的（語言符碼與符旨間）安
定性破解之後，應用於心理分析的理論。德希
達則強調符碼於語言系統中的「分別性」(dif-
férence)，進一步指出語言本身無止境的歧異
性，發展出解構主義 (deconstruction) 的思
想。因此，雖然索緒爾所提出的理論是以語言
為中心，然而根據其理論衍生而出的各種思
辨，對於日常生活中的傳播媒介、文學藝術等
方面之研究確實產生莫大的影響。

藝術的科學性分析

將科學性分析語言的方法引介入美學之
後，也造成新的批評風貌。藝術作品不再是有
機的生命體，而是經由符號所構成，因此，藝
術創作的呈現手法也不是純粹自然的靈感外
現。如梅茲 (Metz) 所說，科學性的符號學分
析「具有極大的去迷思 (demystification) 作
用，無可挽回地與印象式及理想化的言說決
裂，告別所謂神秘不可說的論調。」(Metz,

1975, p. 25)

　　羅蘭・巴特是應用符號學分析傳播媒體的
重要理論家之一。他在許多篇幅中皆探討到關
於「蘊義」(contation)與「顯義」(denotation)
的界分。「蘊義」與「顯義」可能並存於美學文
本中，舉他最常討論的媒材──照片為例，吾
人所看到的影像（照片）本身即為符碼，而此
符碼所表示的符旨就是拍攝當時相機所對焦的
景物，如此顯而易見的第一層意義就是「顯
義」。至於「蘊義」則是將代表「顯義」者當作
符碼，附加另一重意義作為符旨，讓人「自然
而然」地聯想領會。舉例來說，巴特分析「巴
黎遊行」攝影作品中有一張畫面是一名黑人士
兵向法國國旗行禮致敬。這張照片的顯義層面
非常簡單，就是畫面所呈現的景象：黑人士兵
向法國國旗致敬；然而在蘊義的層次，卻可能
透露出文化或者意識型態方面的訊息。照片的
第二層意義在於歌頌法國的殖民主義──殖民
地的人民愛戴其政府，願意為法國效忠作戰
　(Barthes, p. 116)。

　　巴特認爲蘊義是媒體傳達意識型態的主要
方式，由文化賦與符號新的意義，來配合某種
意識型態或者價值觀，使得符號脫離原始的顯
義層面，形成「迷思」。對巴特而言，吾人身處
的世界包含各種符號系統（語言只是其中之
一）：服裝、廣告、攝影、電影等皆可視爲符號
系統。而電影這種符號系統主要就是在屬於迷
思的層次上運作，影像脫離與原始具象實物的
關係，透過被「自然化」（naturalized）的程序
表現出來。（Barthes, p. 17）

符號學與女性批評的結合

　　女性電影理論應用此系統的理論來探討女
性在電影中，如何被當作一種符號來運作，在
脫去顯義之後，進入蘊義／神化的層次，依其
相對片中男性角色的意義被呈現。凱普蘭指
出：爲了遷就父權構成的言說——女性的言說
受到壓抑，而女性的眞正表徵（signification）
也被服膺於父權需求的蘊義所取代（Kaplan,

1983, p. 18)。她進一步舉例說明：「女子寬衣
解帶」的畫面往往不是停留在表面的顯義，而
是立即進入蘊義的層面——她的裸露以及被慾
求。在此種言說中，這個女性的符號被物化，
用來滿足男性。這就是吾人的文化在閱讀類似
此等符號時所慣用的模式。雖然這些意義被呈
現為「自然化」的「顯義」，那是由於層疊文化
性蘊義的動作已經過遮蓋、掩藏。因此，我們
觀看好萊塢電影的重要課題就是要揭發女性影
象作為符號所表示的蘊義為何，以及其背後所
套用的遊戲規則。

　　符號學在納入電影研究的範疇之後，開發
出嶄新的切入分析角度，也促成女性批評的轉
型，免於落入角色研究的單調窠臼。另一方面，
在純粹地討論電影情節，或者品味其美感價值
之外，符號學的思考架構亦提供他種思索電影
的可能，對於當代電影理論的發展有其必然的
存在意義。

意識型態批評

　　法國的馬克思主義學者阿圖塞提出的「意識型態」（ideology）批評對於馬克思主義系統的思想，以及各種領域的文藝批評理論有極大影響。

　　他認為每個人都生活在意識型態裏，並且透過意識型態來理解其與社會之間的關係。每種再現（representation）系統，例如語言、影象、儀式等皆有不同的意識型態，反映出該社會所定義的「真實」概念，如此，意識型態透過許多管道成就一個社會所賴以維持的種種「迷思」（myth）。人類從出生開始，即受到各類蘊含迷思的符表言說（signifying dis-course）所包圍，通過這些言說所提供的「經自然化」途徑來理解並體驗所謂的「現實」世界。意識型態批評的目的並非挖掘出一個表現文本或系統底層的「絕對真實」，而是要揭露該

系統如何運作其「自然化」(naturalized) 的機
制，亦即其生成意義的過程。

電影傳統虛構的「寫實」

　　咪咪·懷特 (Mimi White) 以電影中的鏡
頭／逆向鏡頭 (shot/reverse shot) 構成模式
為例，來說明電影這種再現系統如何提出一種
看似自然的觀看角度 (Allen, p. 141)。懷特所
指的鏡頭／逆向鏡頭是交叉來回地剪接兩個人
物的特寫 (或中景) 鏡頭，此種剪接模式一直
被視為表現人物對話場景 (sequence) 的「自
然」方式。然而，仔細推敲之後，就可以發現
如此的鏡頭構成方式一點都不自然，因為它與
吾人在談話時所經驗的空間截然不同。將兩個
角色交錯呈現的剪接手法把視覺空間切割為零
散的片段，而觀眾經由鏡頭所採取的視覺角度
也並非該場景中的人物所可能看到的角度。因
此，這種角度可說是為了身處電影虛構世界外
的觀者所創。歸根究柢來說，即使我們由過往

觀影經驗的累續，已經非常熟悉以鏡頭／逆向鏡頭表現談話的場景，而將之視為「理所當然」或者「寫實」，事實上，只有對運用此種剪接模式的再現系統而言，它才算得上是約定俗成的寫「實」。

　　諸如此類的討論皆強調電影影像係經過剪接、燈光、攝影機拍攝主體的角度與其相對位置等因素變化建構而來。以此為理論基點所發展的批評往往以好萊塢式電影風格為抨擊的主要對象。因為好萊塢的電影機制竭力隱匿影像經構設的本質，承襲其傳統的「寫實」主義電影也掩藏電影的虛構過程，營造起假象讓觀者以為所見為「自然」、「寫實」，是不折不扣地「反映」社會。

發現美學之外的面向

　　馬克思系統的理論（尤其是阿圖塞的意識型態說）對當代關於影像的研究有極深影響。例如羅蘭・巴特融合符號學與阿圖塞的理論，

於《迷思》（*Mythologies*）一書中闡釋影像意義
產生的過程，指出意義係經由作品中的符規
（codes）而來，即使意義看起來似乎是理所當
然地內蘊，實際上卻是透過再現系統的表徵
（signification）過程所構設出來。另外，約翰・
伯格（John Berger）的著名美學研究作品《看
的方法》（*Ways of Seeing*）也致力於探討影
像如何製造意義。伯格採取較爲原始的馬克思
理論之觀照角度，將影像視作一種商品，具有
經濟方面的交換價值，可以被買賣，於是影像
的觀賞者身分也不再單純，可能對等爲消費
者，或者影像的買主／擁有人。此書透過社會
與歷史的氛圍來研究生產意義的過程，強調藝
術作品在資本社會中無異於市場上的其他商
品。

與女性電影批評的關聯

　　我們不難看出類似以上論點與藝術方面的
女性主義研究有明顯關聯。自西元1970年早期

開始，關於影像的研究（尤其是電影的影像）就採納這類批評的觀點，更重要的是由此逐漸衍生出對於觀影經驗的研究：電影文本對觀影者的訴求（addressed）與安置（position），乃至觀影者被「構成」的問題亦為當代電影理論所極度關切。尤其在吸收心理分析思想之後，對於電影觀賞者是如何由電影文本所構設，女／男性觀者與電影文本之間如何交互作用，不同性別的觀者在面對某種意識型態的電影文本時是否有相同或相異的觀影經驗……這些問題演繹出更多繁複的論點。

　　女性主義融進阿圖塞等左派思想後，對於日常生活中約定俗成的「事實」，以及父權文化下所定義的「女性／男性」提出質疑。諸如茱蒂·薛卡格（Judy Chicago）、羅拉·莫薇、尤·史賓絲（Jo Spence）和凱西·艾珂（Kathy Acker）等人的著作皆延用這些理論來探討關於性別與藝術表現形式的議題，企圖喚醒人們以新的眼光檢視，原本對於「女性」或者「藝術」的既定概念背後如何潛藏著意識型態。

　　阿圖塞另一個影響電影理論與女性電影批
評的觀點是「意識型態裝置」(Ideological
State Apparatus)。在現今的資本主義社會
中，最主要的意識型態裝置就是教育系統，經
由對人民自幼灌輸「正當行為」的主流價值觀，
促使其言行符合社會規範。與教育意識型態裝
置共謀的還有家庭、傳播媒體與藝術（當然也
包括了電影），都具有傳達並強化迷思及信念
的功能，促使人們服膺現有的社會形構 (social
formation)。

電影迷思的傳導

　　珍妮・普蕾絲 (Janey Place) 相信主流電
影所傳導的迷思可以因應社會結構轉型的需要
而有所改變。她贊同施薇兒・哈維 (Sylvia
Harvey) 與潘・庫克 (Pam Cook) 的論點
（註），認為電影中所呈現的女性角色會隨著
不同時期的社會需要而轉變，例如在第二次世
界大戰期間的影片即著眼於鼓勵婦女走出家

庭，到工廠貢獻勞力，而於戰後，又以不同的
角色呈現，輸導婦女返回家庭。普蕾絲進一步
分析不同時期的電影女主角，來驗證她的看法
(Kaplan, 1978，p. 36)：西元1940年晚期，電
影中主要的女性角色類型可以凱瑟琳·赫本
(Katharine Hepburn) 與羅莎琳·羅素
(Rosalind Russell) 為代表，她們所飾演的
「堅強女性」角色往往在片尾表現出一種意
願，想要隱退於其所愛的男子背後，如此為其
「堅強」的個性作註腳。到了五○年代，主流
的女性角色又易主，由性感女神 (如瑪莉蓮夢
露)、貞烈的妻子〔如珍·惠曼 (Jane
Wyman)〕、以及從事專業工作的純眞處子〔如
桃樂絲·黛 (Doris Day)〕等類型引領風騷。
普蕾絲說明，她列舉這些明星類型並非要強調
她們當時有多麼受歡迎，而是想指出：經由觀
察類型角色的流行趨勢，可以發現在背後推動
製造這些角色的文化需求有相對應的轉變。

　　普蕾絲認為，迷思不僅傳達主流的意識型
態，也呼應被壓抑的文化需求。也就是說，電

影中同樣會出現不見容於主流意識型態的類型角色（例如在性方面積極挑釁的女性），放縱在感官上煽情的鋪陳表現，然後又將之摧毀。主流的意識型態就是經由在電影終結加諸重挫規範，來控制其體制外的成分。她以色情的表現為例，指出此種表現傳達出不被容許的需求，而這些需求事實上也是由文化本身所製造，藉著（有所限制的）放任表達，來宣洩社會上壓抑慾念所造成的緊張狀態，防範其以另一種更具危險破壞力的形式爆發出來。

事實上，原始的馬克思觀點對於色情的影像再現亦提供另一個批判的角度，廣為女性主義評論採用，那就是女性的身體被物化，成為滿足男性慾望的商品。在資本主義社會中，這類影像被大量的生產，複製及消費，並且幫助鞏固父權意識型態的地位。

「黑色電影」中的「蜘蛛女」

援引馬克思系統思辨的女性主義電影批評

在進行角色研究時，並非局限於單純的性格分析與劇情走向的探討，也同樣注重電影語言的運用。普蕾絲對於「黑色電影」(film noir) 中的女性類型研究就是採取此種角度的例子。她指出在黑色電影中不斷出現的女性類型角色，其中「蜘蛛女」(the spider woman)是最具危險性與魅惑力者 (Kaplan, 1978, p. 42-50)。她相信電影影像的意義是由許多重要的元素構成，包括視覺成分（構圖、角度、燈光、銀幕大小、攝影機的運動等），影像的內容〔演員及其表演、物象符號（iconography）等〕，與前後影像的配合，以及整體敘事的相互關係。而在某種特定的類型電影（film genre）或運動（如黑色電影）中，往往可以歸結出一些反覆出現的型樣（pattern），甚至影響其後的電影創作，成為常被引用的典範。黑色電影中，經由饒富表現性的語言，所塑造出性感而危險的「蜘蛛女」即為一種型樣。

　　黑色電影經常以視覺上的風格來傳達「蜘蛛女」類型人物的威脅力量：不論在構圖、攝

影機的運動、拍攝角度以及燈光方面，她們往往佔有主導地位。在構圖上居於焦點位置，並且掌控著攝影機的運動，甚至在移動時，也能指使攝影機追隨（因此男主角的視線，以及觀衆的視線也彷彿受其主導）。普蕾絲認爲黑色電影對此種女性具摧毀力的性感大肆渲染強調，事實上是反映男性自身的慾念，必須加以壓抑及控制，才不致於被其摧毀，此種意向在電影的陳述中相當明確。原本得勢（劇情及視覺上）的女主角隨著戲劇的發展，往往失去先前的活動力，並且在畫面上以受束縛或無力的意象呈現。這種近乎公式化的處理手法，顯示在「黑色電影」中，性感而強勢的女人唯有受到控制，變得軟弱，才不會對男人造成威脅。普蕾絲相信，這種迷思（掌控強悍而性感女性的絕對必要）的意識型態運作方式即在於先展現她深具威脅性的危險力量，以及其所導致的駭人結果，然後再加以摧毀。

　　『日落大道』（Sunset Boulevard）的諾瑪・黛思蒙（Norma Desmond）可以算是「黑

色電影」中，最具「蜘蛛女」風華的角色。影像上，深居華廈的諾瑪經由燈光、攝影的暗示，被塑造成一個陰森可怕的女人，編織起天羅地網擄誘獵物。在巨大的屋邸中，她牽引著攝影機的運動，並且常常佔據畫面的中心，然而，從另一個角度來看，這個角色也同樣深陷在自己所構築的網中。隨著劇情的推展，外在的現實（諾瑪已經過氣且乏人問津）壓力益加鮮明，這位曾一度引領風騷的女性也愈無力維繫她的幻想，落到最後發瘋的下場。

現代版「蜘蛛女」

源自「黑色電影」的「蜘蛛女」類型進入現代是否維持相同的風貌呢？

柏琳達·伯吉（Belinda Budge）將『朝代』（Dynasty）影集中的艾列絲·柯林頓（Alexis Carrington）譽為承繼此典範的角色，甚至推崇該角色已然擺脫傳統「蜘蛛女」受父權意識型態操縱的束縛，破解了迷思

(Gamman, pp. 107-109)。

　　艾列絲的角色被塑造成精明、獨立而幹練，藉著不斷地爭鬥，來維持及強化自己的權位，並且時時挑戰傳統意識型態對於女性在家庭中角色的既定設限。因此，伯吉認爲此角色堪爲父權社會中女性角色的楷模。在視覺處理上，她的影像經常壓倒男性角色，此外，艾列絲也時時牽引著攝影機運動與觀眾的視線。

　　伯吉將艾列絲喻爲現代版「蜘蛛女」後，進一步宣稱此角色跳脫了「前輩」的命運（意指此類型在片尾往往被摧毀），由於肥皂劇延緜不斷的特色，艾列絲得以長久地發揮她的風騷與雌威，甚且經常地製造衝突，推動戲劇敍事的發展。

多元解讀的可能

　　然而，如果考慮到電視媒體的敍事特性，這種表面上看似「女性勝利」的象徵就值得商榷了。電視的敍事（narrative）並非單一化的：

每隔一段時間，與『朝代』敘事無關的影像（比
如廣告）就會穿插播放。姑且不論廣告的言說
是否與前後戲劇中的意識型態相衝突（事實
上，廣告影像或敘事內容與之前的戲劇敘事形
成有趣諷刺關係的例子比比皆是），光是觀察
搭配此類肥皂劇的大量香水、化粧品、鑽石廣
告，就能知道這種似乎具有「顛覆父權」角色
的戲劇，在推動資本社會消費行為這方面的貢
獻功不可沒。

　　咪咪・懷特指出：「電視具有強烈的消費
主義傾向，它協調並整合各方的聲音，容納不
同的價值觀，以此維繫主流的意識型態。」
(Allen, p. 161) 如果要從電視這個包含種種
異質論述的整合體中，抽離出其中所存在的邊
際聲音，加以刻意強調，確實有達成顛覆或解
構式閱讀的可能性。然而，電視影像的意涵並
非純粹限於文本（textual）的層面，一旦整個
影境（contextual）的互動關係納入討論，分析
其言說的模式與訴求，並且考量在整個資本主
義社會中，電視對於促成經濟體系順利運作，

扮演著重要的角色，或許就無所謂絕對的定論
與詮釋，而更適合由各種角度切入，作多元的
解讀。

心理分析理論

　　一九三〇年代，德國最早出現關於文學的
心理分析理論，美國則到了四〇年代才加以採
用。當時主要仰賴的是現代心理分析鼻祖佛洛
伊德的研究，包括其論述〈創造性書寫與白日
夢〉（'Creative Writing and Day Dream-
ing'）以及對家中成員之間複雜的性／愛心理
關係的闡釋（例如伊迪帕斯情結），並且以這些
觀點為基礎分析著名的文學或藝術家，著名的
例子如蘇格拉底、莎士比亞、達芬奇等。佛洛
伊德相信作品的特徵反映出創作者的人格，而
造成特定人格的淵始則是植基於嬰兒時期受滯
礙的痛苦經驗和強烈的情緒性病態固著（fixa-
tion）。諸如此類的理論從此廣泛地被應用，作

為解釋各種藝術現象的根據，甚至也進入社會大眾日常生活的思考模式之中。

在各種藝術形式中，電影由於「年資」較淺，較遲受到學術界重視，一直到六〇年代晚期，才有學者運用心理分析的原則研究電影及導演。不過，對今日電影理論具有莫大影響力的並非原始的佛洛伊德式分析，而是更為晚近的拉岡。拉岡以佛洛伊德的學說為出發點，重新詮釋、推演，發展出許多重要的觀念，〔例如介於想像階段（the Imaginary）與象徵階段（Symbolic）之間的鏡相期（mirror phase）、主體的構成經過、以及潛意識等同於語言的結構……等〕經常被援用來說明電影的內容與形式。心理分析成為電影研究中重要的課題之一，並且與其他的學理方法交錯結合，開發出許多繁複有趣的詮釋面向。

鏡相期與主體構成

拉岡的心理分析理論中，與電影研究最為

息息相關的就是「鏡相期」的觀念。鏡相期發生在嬰兒六到十八個月大的時候，在此階段，嬰兒首次體驗到個人與外在世界的差異。在這之前，嬰兒完全沒有自我的概念，處在一種混沌不清的狀態，直到由鏡中看到虛幻的理想化影像，產生一種想像的認同，也肯定內在與外在世界的聯繫牢不可分，體驗到完全、整合的幸福滿足感，如此進入「想像」(Imaginary)階段。

　　然而，如此美好的安全感一旦面臨語言的秩序 (order of Language)〔亦即所謂的「象徵秩序」(Symbolic Order)〕時，即告幻滅。拉岡理論中的孩童，由於開始接觸語言，而被迫脫離「想像階段」，學習父親的法則 (Law of the Father)，進入了所謂的「象徵階段」(Symbolic Stage)。在這個時期，由於孩童的慾望開始受到壓抑，心靈從而分裂，產生了意識與潛意識的區別。

　　許多引用上述觀點所作的電影研究，都強調電影的迷人樂趣即在於其重新造就類似鏡相

期的情境，使觀者再度感受到虛幻的滿足與整
合。

　　另一個左右當代電影研究的看法是拉岡有
關主體（subject）構成的理念，主導了許多電
影學者在討論觀影現象時，對於觀者（specta-
tor）所下的基本定義。

　　拉岡以索緒爾的語言學架構重新詮釋佛洛
伊德的學說，也連帶接收了由索氏理論發展出
的主體觀念：既然語言中意義的產生係來自符
碼之間的歧異性，而非由主體所賦與，那麼，
事實上，所謂「主體（性）」也必須仰賴語言系
統來界定。假使更廣義地推到所有的表徵
（signifying）系統，也是如此，透過符碼的衍
異過程，才構成主體這個位置（position）（「我」
之所以為「我」是因為有「非我」──如「你」、
「他」來對照界定）。至於在拉岡的發展理論
中，開始學習語言的孩童同時也步入社會化的
領域，逐漸認識我們特有文化中的語言模式與
約定成俗，在此過程中，透過他人的感知和語
言而形成對於「自我」的意識，所以，在如此

的思辨邏輯推演下，「主體」是由文化塑造出來
的。

電影的夢幻效果

　　電影理論在融進了拉岡的心理分析之後，
研究的焦點在七〇年代中期至晚期之間，由原
本局限於內容的討論逐漸轉變爲對整體形式的
強調解析。更具體來說，電影研究不再只是鑽
研文本自身意義的指涉爲何，而是關切意義如
何生成，以及此過程中觀者與文本之間的關
係。學者嘗試由心理分析的角度，來解釋電影
之所以在短時間內爲大衆所歡迎的原因。

　　梅茲（Christian Metz）與史蒂芬・海斯
（Stephen Heath）等人皆主張電影與潛意識
運作的過程在許多方面有共通性。電影似是而
非的逼眞「虛構效果」也常被用來說明拉岡所
謂的「鏡相期」，以及銀幕／觀者間類似的對照
關係。波德瑞（Jean-Louis Baudry）認爲電
影裝置（cinematic apparatus）（例如電影院

中漆黑的空間，銀幕上比真實人物龐大許多的虛幻影像，以及古典剪接手法吸引觀者投入沈迷於電影虛構的敘事等）將觀者安置在一種如夢似幻的情境，稱作「人爲的回歸狀態」（a state of artificial regression）（Baudry, p. 117），他所謂的「回歸」是指回歸到在母親子宮中的原初階段。電影喚起觀者潛意識中渴望回到心理發展早期，對於原我（ego）的意識仍然混沌未清的時刻。波德瑞指出，身處此種狀態中的主體無法區分感知（perception）（實際的事物）與再現（representation）（銀幕上事物的影像），就如同嬰兒尚未領會自身與外在世界的確實分際時，享有最爲原初形式的滿足感。電影具有類似夢所特有的迷幻力量，因爲它將真實世界中的事物轉化成一種幻象。

在當代有關電影觀者的研究中，事實上是將「觀者」當作一個抽象的觀念來討論。他／她並非血肉之軀的個體，而是經由電影裝置的「虛幻效果」（fiction-effect）所構設出來。這種虛幻效果除了造成「回歸」的狀態之外，也

仿近作夢時的情景：坐在漆黑的影院中，身體
的活動機能降低，視覺感知的敏銳度相對增
高，引導觀者進入一種「信以爲眞的氛圍」（融
入銀幕中的世界，相信所見的一切都是眞實）。
於是，屬於銀幕的時空透過逼眞地敍事與剪接
令觀者產生「現實的印象」（impression of
reality），而觀者所處的劇院空間更進一步地
提供類似作夢的情境來強化此種印象。（Bau-
dry, p. 117)

　　梅茲將觀影經驗中可能經歷的認同（iden-
tification）畫分成兩種類型。主要的電影認同
（primary cinematic identification）係指觀
者對於觀看行爲本身的認同，受到攝影機與放
映機所主導，完全融入對眼前景象的感知之
中。這種認同之所以被列爲「主要」的原因，
在於必須先有此認同的成立，才有可能進行次
要認同（secondary identification）──對銀
幕上的人物與事件有所認同。（Metz, 1975, p.
51)

　　以上觸及的幾個觀念，事實上經過許多冗

長且繁複的論辯，在此僅是簡略的說明。

另一種考量

　　電影學者運用各種巧妙的比喻，分析電影與觀者間的關係，為電影研究開啟新的思考方向，脫離純粹局限在內容方面（劇情發展、人物性格塑造、象徵意義等）的格局，引發更多省視電影現象的可能，是拉岡的心理分析的重大貢獻之一。但是，經過多方旁徵博引的形而上論辯，是否可能偏離電影的藝術範疇，成為哲學性的文字遊戲？再者，完全將「觀者」架空，片面地處理電影之於觀者的作用，而忽略觀者可能有的各種詮釋行為，單純地認定他／她會不經思考落入所謂的電影情境（作夢或者鏡相期會有的幻覺）中，這種說法是否會流於一廂情願，也是值得商榷的。

註釋：

參見 Sylvia　Harvey 與 Pam　Cook 收錄於
Women　in　Film　Noir 的文章。

『日落大道』

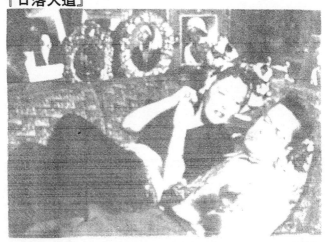

『七年之癢』

第五章
觀影現象的性別辯證

　　心理分析在加入電影研究的領域後，開發
了許多解讀電影的新角度。其中對於女性主義
電影理論的影響尤其顯著。事實上，女性主義
採納心理分析的觀點幾乎可說是順水推舟的必
然趨勢，諸如「閹割情結」(fear of castra-
tion)、「陽物崇拜」(fetishization) 之類的說
法，成為分析好萊塢電影的利器。經由詮釋電
影中反映出的慾念與需求、男女角色的呈現塑
造，乃至於探討電影裝置的特性，以及觀影行
為中的性別分劃，得以破解在背後操縱好萊塢
電影文化的父權意識型態。在一連串的觀點演繹
中，也從而衍生出供前衛電影創作的理論根據。

　　援引心理分析理論的女性主義電影批評大
多遵循著主從結構的思考模式而推演。這裡所
謂的主從關係相當於男女與主動被動的二元對
立觀念，亦即提及「男性」(masculine) 雖然
未必局限於生物性的定義 (male) 卻往往無可
避免地與「主控、侵略、攻擊」等特性聯想等
同，例如常被討論的「注視」(gaze) 不一定歸
屬為生物上的男人 (male) 所有，但是掌握並
運作此種「注視」者，卻必然是採取了男性的
位置 (masculine position)，在研究好萊塢電
影時，這種「男性本位」的現象就一再被討論
與分析。

　　女性主義者相信，主流電影係遵照父權潛
意識而構成：經由與該潛意識語言對應平行的
男性本位語言及言說織就電影的敍事。在這類
電影中的女性角色並非如社會學角度的批評所
認定，可以與真實的女人混為一談，也就是說
電影文本中，女性只是男性潛意識所運用的一
個符號。「女性並未被再現為女性」(not
「women as women」) 這項課題一直是女性

電影批評所關注的焦點，莫薇認爲：

　　女性在父權文化中（包括電影的再現系統）
只是作爲指涉男性他者（male other）的符碼，
受到象徵秩序的箝制，男性在此種秩序中，經
由支配語言的權力來發揮其幻想與執念，將之
加諸於女性無言的形象上，如此情況下，女性
被束縛在一個特定的位置，只能承負意義，卻
不能生產意義。（Mulvey, 1975, p. 7）

　　莫薇應用心理分析學說，探討種種相關的
觀影現象，以揭露父權潛意識架構電影形式的
手段。她的〈視覺快感與敍事電影〉（'Visual
Pleasure and Narrative Cinema'）一文是此
領域中，最常被引用及討論的經典之作。她所
提出的一些觀點，或經肯定或經翻案，都是在
研究當代女性電影批評時，應有的基本認識。

幾個基本辭彙

　　莫薇的論述主要係植基於佛洛伊德與拉岡

的心理分析理論，牽涉到幾個關鍵的辭彙，在進入其學說之前，必須先有基本的認識（限於篇幅，在此僅作概略說明）：

　　閹割情結(castration complex)：在嬰兒成長初期，男孩極度地依賴母親，對母親的愛與強烈的聯繫感使他將父親視為威脅兩者（兒子與母親）親密關係的人物，於是幻想要弒父娶母〔即所謂伊迪帕思情結（Oedipus Complex)〕然而，當他懂得性別差異之後，認為父親即權威的表徵〔由於擁有陽物(phallus)〕，並有能力將其閹割，即轉而認同父親，相信在成人後，自己也能佔有權力的中心地位。潛意識裡，他以為女性之所以沒有陽物就是被閹割的的結果，因此女性的欠缺（lack）就成了提醒他這種閹割危機，並且造成其焦慮(anxiety)的來源。

　　陽物化崇拜（fetishism)：為了平撫女性身體可能引起的焦慮，消弭性別差異造成的恐懼，男性便試圖在女性身上「發現」陽物（亦即可替代表示陽物的部分，例如長髮，鞋子或

耳環等），來安定並滿足其慾念。

偷窺（voyeurism）：意指經由觀看他人卻不被察覺而獲得性慾的滿足。與此相對的是暴露狂（exhibitionism），透過展示暴露自己的身體（或身體的一部分），達成性的快感。如此由於被觀看而得到樂趣的形式恰好與偷窺狂形成一體的兩面，偷窺是採取主動的變態行為，最常發生的模式係男性為偷窺者，女性身體則是被窺視的目標。

女性形象的處理

莫薇討論觀影現象時，將男／女性的地位作明顯界分，她認為源於父權潛意識的古典好萊塢電影，完全依據男性的慾念建立起中心架構，壓抑女性並賦與男性特權的意識型態根本就是電影裝置的一部分，因此往往以物化（objectification）的方式呈現女性，將之定位為滿足性慾的景象（sexual spectacle），運用電影

的語言、技巧（燈光的控制、攝影角度、畫面
的框定等）賦與男性（角色及觀衆）掌控的權
威，使其脫離閹割的陰影。

　　莫薇認爲男性潛意識藉由兩種途徑來迴避
女性可能引發的閹割焦慮：其一係加以貶抑、
處罰，或者在敍事的發展中，由男性來拯救犯
錯、有罪的女性角色〔黑色電影（film noir）
最常見的劇情模式〕，例如希區考克的電影往
往採用此種途徑。另一種則恰好相反，即加諸
過度的評價，將之陽物化，奉爲偶像般高高在
上地加以崇拜（即 fetishism），如此，女性身體
原本的（閹割）威脅性因而消失，轉化成安撫
（男）人焦慮心理的確證，這種手法是造成大
衆狂熱崇拜偶像明星的重要因素之一。導演史
騰堡（Joseph von Sternberg）的電影作品中，
對於女星瑪琳·迪崔（Marlene Dietrich）形
象的特別處理，就是個著名的例子（Mulvey,
1975, p. 14）。

男性被觀看時的問題

　　莫薇的看法帶動一連串有關性別形象呈現
手法的討論。事實上，雖然主流電影中確實可
以找到許多鮮明的例子，足以佐證其對於女性
角色處理的分析，但是仍有不少無法合理說明
的情形。例如在史詩電影或西部片類型中，也
有展示男性身體的時候，是否表示經設定爲「被
觀看」(to-be-looked-at) 的非僅限於女性，
那麼男／女以及主動／被動的二元對等邏輯即
有待商榷的餘地。

　　史蒂芬・尼爾 (Stephen Neale) 認爲，當
男性成爲受展示的景象時，同樣會致使 (男性)
觀者產生焦慮的情緒，化解的方式也與前述對
於女性形象的處置有異曲同工之妙 (Gamman,
p. 52)，亦即經由虐待狂 (sadism) 的心理機
制來驅散所形成的閹割焦慮——經展示的男性
身體常常在激烈的格鬥場面，以及儀式化的鎗

戰中遭受傷殘或懲罰。另外，其他有類似情形
的電影如『美國舞男』(American Gigolo)或
『週末夜的狂熱』(Saturday Night Fever)，
其敘事體亦融入了懲罰的元素，來「制裁」男
性身體的展示。

　　然而，如此結構並非放諸四海皆準的定
律，近年來有不少電影以渲染煽情的手法歌頌
男性身體的性感，卻未伴隨敘事的暴力自虐，
是否意味著女性觀者終於得到一個「平等的待
遇」呢？馬克‧芬區 (Mark Finch) 不以為然，
他在論析『朝代』(Dynasty) 影集時指出：女
性（觀眾）不像男性那樣慣於以物化的眼光看
待（銀幕上的男性）身體，因此女性的注視只
不過具有轉接的功能，催化滿足男同性戀的色
慾注視 (Gamman，p. 53)

　　蘇珊‧摩爾 (Suzanne Mooer) 並不贊同
這個觀點，她提出相反的說法，認為男性形象
的色慾化實際上要感謝男同性戀類型電影的推
波助瀾，因此芬區的推論是顛倒因果，反而應
該歸功於男同性戀的言說，使得女性主動的色

慾注視成爲可能。除了討論此說法之外，她也
試圖指陳該現象背後另一種可能的肇因──男
性的自戀（narcissism）。

　　基本上，由於主動的注視長久以來一直是
男性權力的表徵，而將男「性」鮮明的呈現似
乎有使其淪於「失勢」的危險，因此男性形體
受到色慾化呈現的趨勢，始終困擾著傳統主流
的男性執見，也引發強烈的需求，要否定任何
被動觀念，於是近乎「歇斯底里」地以強調陽
物象徵來制衡。理查・戴爾（Richard Dyer）
指出：「緊握的拳頭、鼓脹的肌肉、堅實的下
巴、各種陽物象徵的衍生，無一不是爲了體現
陽物神話（phallic mystique）（Gamman, p.
53）。經由歌頌並強化陽物神話，得以平撫男性
可能落入被動的不安。

　　男星阿諾・史瓦辛格曾經對相關的現象提
出解釋，他認爲近年來男性對於健身運動的風
靡投入與女性主義的高張有關：「多年來，一
直是男人盯著女人看，現在換女人來打量男
人」。摩爾卻不覺得事情眞有那麼簡單，她贊同

瑪格瑞・渥特（Margaret Walters）的見解，
「男性健身者真正關心的或許不是女人的眼
光，而是他自己在鏡中的身影」（Gamman, p.
58）。

　　男性對自我的崇拜迷戀，以及陽物神話的
具體化表現在當代主流電影中的例子俯拾皆
是。席維斯・史特龍的一系列電影中，幾乎每
個畫面都充斥著各種男性的符碼。史瓦辛格除
了少數幾部轉變歷來形象的作品〔如『魔鬼孩
子王』（Kindergarten Cop）以及『魔鬼二世』
（Junior）〕之外，也是極力地賣弄其陽剛孔武
的形體魅力。事實上，類似如此刻意強調男性
肉體的鏡頭不僅限於大銀幕，在各種傳播媒體
如電視、廣告、音樂錄影帶、報章雜誌等，同
樣相當地普遍。

　　蘇珊・摩爾對於影像語言呈現男性的角色
轉變，抱持一種保守的樂觀態度。就女性而言，
或許這意味著長期在電影裝置中受到壓抑物化
之後的新局面；至於男性方面，也似乎表示傳
統不容侵犯的男性定見開始容許有變化的彈

性，然而，究竟能否期待在根本結構上的改變，仍是有待商榷的。畢竟男性對於成為女性色慾注視的對象後，可能產生的結果，依舊揮不去業已根深蒂固的偏執疑慮。

銀幕硬漢克林伊斯威特曾經於西元1971年拍過一部耐人尋味的電影。在『困惑』（The Beguiled）中，他飾演一名南北戰爭時代的傷兵，藏匿在一間女校裡，劇情發展到最後是：女人把他的腿鋸斷，以期將他永遠留下來。若是用長久以來受佛洛伊德思想薰陶的邏輯，來解讀這樣的結局，「斷腿」的象徵意涵似乎就相當明顯了。

凱普蘭指出，男性／女性形象處理的問題不在於物化的手法，而是涉及權力的運作。她認為西方文化架構歷來即有情色男女的傾向，因此物化的觀看方式或許原本就是文化的一部分，所以銀幕上的女性假使只是「單純地」被色情化與物化，還不算是什麼嚴重的問題。癥結在於：男性不止是單純的觀看，他們的注視挾帶著行動並佔有的權力，而女性的注視卻不

具備此種性質。再者，女性受物化亦不僅爲情
色之目的，就心理學角度來看，更是爲消弭女
性的威脅而設計（如前述，陽物化崇拜的電影
語言即企圖摒除女性引起的閹割恐懼）（Kap-
lan, 1983, p. 31）。基於這些理由，雖然男性經
物化的影像日益普遍，並不表示再現女性形象
的問題已不存在，因而此種現象仍然爲女性主
義電影批評所關切。

觀影者的性別定位

　　性別差異除了左右文本中符碼的意涵之
外，也影響電影裝置中男女觀衆的定位。莫薇
相信，男性爲本的意識型態根植於主流電影的
裝置中，於是所設計的觀看位置也自然以男性
爲中心。她利用偷窺與陽物崇拜兩種心理機
制，來說明存在於好萊塢電影結構中，完全爲
滿足男性潛意識慾望的三種基本「觀看」模式：
第一種，是在拍攝電影當時，攝影機的觀看；

雖然就技術層面而言為中立，卻蘊涵偷窺的意味，並且隸屬男性，因為就實際情況而言，掌機執鏡的大多是男人。第二種是影片敘事中，男性角色的觀看，運用電影符號系統的架構將女性鎖定在其視線之中。例如鏡頭—逆向鏡頭〔最常見的形式係先拍男主角正在觀看的鏡頭，接到（往往）未回應或不知覺其眼光的女性角色特寫鏡頭（顯示被看的對象），再跳回男主角凝視的鏡頭〕就是具有此種功能的慣用剪接手法。第三種則是觀影者的觀看，模擬前兩種觀看行為，在觀影過程中，無可避免地與前二者位置重疊，因而被迫與攝影機的觀看角度認同。

　　偷窺與陽物崇拜是莫薇用來說明男性注視（male gaze）的兩個基本論點。她認為主流電影借助這兩種心理機制建構出男性觀者的位置，來配合其潛意識的慾求。

　　就佛洛伊德的觀點而言，偷窺是一種屬於視覺快感（scopophilic）的本能。驅使小男孩經由鑰匙孔，窺探雙親在臥室中性行為，而獲

得快感的情境，在其成人之後，身處漆黑的電
影院內看電影時重現。攝影機鏡頭掌控並限制
能見的範圍，加上放映機的類似結構，皆複製
鑰匙孔的觀看效果，視野亦經框定局限。當銀
幕上出現性愛場面時，觀者自然是處於偷窺的
位置，甚至無論情節發展，或者戲劇中女性角
色的行為，由於前述電影裝置的作用，使得銀
幕上女性的形象必然地遭到色慾化　(Kaplan,
1983, p. 30)。另一方面，男性觀者完全不需擔
憂其偷窺的行為可能被察覺，享有掌控的權威
地位。

視覺快感

　　莫薇指出，敘事電影所帶來的視覺快感架
構於兩種相對立的過程，其一即為偷窺／陽物
崇拜，觀者經由視覺接觸物化的女性影像而獲
得快感。並且，由於其與銀幕間的「安全距離」，
也帶給觀者偷窺的樂趣，得以探看他人的隱

私，在此種情境中，掌握主動觀視的權威。其
二則是與前者恰好相反的過程，亦即消弭任何
距離感，進而與銀幕上的角色認同，此種過程
主要係由自戀以及與自我（ego）形成等相關的
心理機轉發展演化而產生（Mulvey，1975，pp.
11-12）。這兩種過程皆根植於電影敘事的結構
本身，並且依性別來界分。觀者透過與男主角
的認同，得以間接地佔有為滿足其快感而被物
化的女性角色。莫薇相信，主流電影中，男主
角的眼光帶動敘事的走向，觀者則經由認同，
分享其主動注視的權力。

電影觀者的認同過程

　　安・弗瑞堡（Anne Friedberg）表示，認
同係一種否定自我與他人間之異同的過程，是
由相同中尋求快感的驅動力（drive）（Kaplan，
1990，p. 41）。在莫薇的理論中，這種快感似乎
專屬於男性觀者，藉由其想像的化身（亦即男

主角）在電影虛幻的世界中，控制並擁有女性，例如希區考克的電影就經常運用這種模式。

　　事實上，帶動女性主義電影理論中一連串有關性別認同辯證的莫薇，在討論這個問題的時候，相當諷刺地偏重研究男性觀者的心理現象，而對於女性的觀影經驗只能提出牽強的解釋。她指稱，女性觀影的快感涉及一種心理上的「變性」（transvestism），亦即來自於暫時地男性化，因為莫薇所認定的女性快感，僅指對於片中的世界享有主控的自由，只能經由與男主角認同來獲得。

　　在莫薇的論理中，根本不存在有男性受到色慾性物化的可能。相對地，她將「觀看」這個行為與對男主角的認同作必然的聯結，具備主動的特性，蘊涵全知全能的權力，能夠帶動並控制電影的敘事。因此，女性在面對以男性的愉悅、快感為主軸而架構出的主流電影時，唯有經由認同男主角，才能得到快感，甚至藉此尋回其性別認同中的男性層面。在這種「性別移轉」（trans-sex）的認同中，女性觀者暫時

憶起她在發展性別意識時的男性／主動階段
(Mulvey, 1981, pp. 12-15)。

　　莫薇仰仗男性「常模」(norm)來解釋女性
觀者的觀影快感，完全是引據佛洛伊德的學
說，將男性(male／masculine)劃歸爲主動，並
且是唯一的評量基準，至於女性 (female／
feminine) 唯有透過此基準才能加以定義。因
此，她的理論雖然帶起電影研究領域中，對於
性別差異vs.觀影經驗的探討分析，其解釋女性
觀影問題的片面與僵化仍爲許多學者所垢病。

女性觀者主體性的討論

　　有關女性主體在電影現象中所居位置一直
是當代女性主義電影理論探討的焦點之一。許
多學者發現莫薇的理論在這方面的不足，嘗試
發展出不同的說法來塡補這個空缺。有人以詳
盡的文本分析 (textual analysis)，舉證電影
本文設定了不同性別的觀看位置，來挑戰單一

男性觀者模式的說法，爲女性觀者以及電影文
本可能具備女性主體位置的研究開啓了空間。
然而，即便認可上述觀點，又何以見得不同性
別的觀衆會自然地「各就其位」？也就是說，如
何確知男性必然採取文本所提供的男性觀者位
置，而女性也一定會認同事先設定的女性觀者
位置？

　　賈姬・史黛西（Jackie Stacey）大體贊同
（莫薇）關於主流電影文本主要提供男性化的
觀者立場之說，但也指出，觀衆也會依其性別
差異，採取不同的主體性來看待電影，因而對
於文本所提供的視覺快感產生不同的反應。她
舉陳幾位學者對此主題的探試，來闡述並申論
其個人的看法（Gamman, pp. 115-120）。首先
是討論瑞蒙・貝勒（Raymond Bellour）的希
區考克研究：貝勒詳細地分析希氏作品中的闡
釋（enunciation）系統，以探討觀視（look）
如何經組織而構成電影的言說。他認爲電影裝
置本身具有消弭女性影像（因呈現性別差異而
造成）威脅性的機制。因此，女性的慾望在銀

幕上只會被懲罰，或是與男性角色的慾望類化
而受到控制。貝勒指出：「女性只有出於被虐
待狂（masochism）的變態快感，才可能接受、
喜愛這些（希區考克的）電影，並且給予正面
的評價。」（Bellour, p. 97）。

　　安·弗瑞堡也提出雷同的看法。她發現在
古典的好萊塢電影中，很少有強勢的女性角色
存在。即使有例外出現時，她們的力量也往往
在敘事的終結被平復剷除。如果順應著莫薇的
邏輯推論，女性觀者被定位於兩種可能的位
置，一種就是出於被虐待快感與敘事中的女性
角色（不是被懲罰，就是被陽物化崇拜）認同，
另一種則是與控制事件發展的男性角色認同
（Kaplan, 1990, pp. 41-42）。

　　雖然貝勒與弗瑞堡對女性觀者的位置所提
出之看法，與莫薇的單一男性觀者模式有所不
同（弗瑞堡仍有部分觀點與莫薇重疊），然而堅
信好萊塢電影中女性觀眾的快感具有受虐狂本
質，也同樣是落入一個絕對的二元對立論，甚
至是基本上，就將生物學的男／女（male／

female)與男性／女性(masculine／femi-
nine)混爲一談，並且與虐待狂／受虐狂的關係
相提並論。珍納‧伯斯通 (Janet Bergstrom)
認爲貝勒將古典電影視作一個整合、密閉且邏
輯上相當連貫的系統，所下的結論甚至比莫薇
的更趨極端 (Bergstrom, p. 57)。史黛西則指
出，貝勒的分析最大弊病與許多結構功能論者
相同，就是完全不考慮觀者的主體性，將之視
爲完全經構設而成，並且由文本決定，安排分
配至預定的性別認同情境，彷彿此過程純粹係
單向運作，而觀者毫無自主參與互動的空間。

　　瑪莉‧安‧唐恩 (Mary Ann Doane) 提
出另一個反對將觀者絕對男性化的論調的看
法。她引用佛洛伊德學說中有關男性／女性
(masculinity／femininity) 發展過程不同的
論點，強調女性觀者的快感並非由陽物崇拜與
偷窺慾所趨動，而是來自一種近似自戀的慾
望。她表示：「女性的注視帶有一種同化的需
求」(Doane, 1982, p. 78)，亦即否定可能存在
於銀幕上的影像以及觀者主體之間的距離 (與

偷窺的必要情境恰巧背道而馳)。唐恩立論的
基點為：女孩在看到男孩的性器同時即理解到
性別差異的事實，不似小男孩在看到母親身體
時，只是誤會女性係受閹割的結果，沒有因而
對性別差異有所認知，才會形成陽物化崇拜的
心理機轉，以消弭差異存在所暗示的（閹割）
危機。因此，女性既免於這一層心理威脅，自
然不會因循電影裝置中預設的陽物化崇拜或者
偷窺等模式，而能主動地抗拒男性化的觀者位
置。

　　然而，唐恩也覺察這種推論方式可能潛藏
的盲點，她指出女性電影理論者面臨兩難的困
境：如果選擇繼續分析與詮釋男性言說中極端
排斥女性，或者加以打壓的例子，一再重申的
結果可能反而強化了原本企圖攻詰的目標。至
於女性與電影之間的關係則依然曖昧不明，始
終自居於（男性主流）電影情境之外的邊陲位
置；另一方面，假使企圖界定特屬於女性的電
影機制，卻往往容易落入父權架構思想體系的
陷阱，受到生物性本質論的邏輯箝制，只能得

到一個反轉的論調，事實上，不過是男性模式
的翻版，並未眞正有所建樹 (Doane, 1984, p.
9)。

莫薇理論的功過

　　當代女性電影理論雖然衍生出許多繁複的
思辨，但是仍然可尋見約略的脈絡。或許可以
回過頭，從一些批判莫薇觀點的論述中，看出
女性主義學者在當代的性別論辯中所關切的課
題。

　　莫薇的論點分析對於當代女性主義的電影
研究確實功不可沒，諸如「男性的注視」(male
gaze)，以及女性被物化等觀點，一直是此研究
範疇的重心，雖然經過修正與批判，畢竟不能
抹煞其具開創性的經典地位。此外，經由檢視
主流電影提供快感的機制，並揭發其「陽物中
心」(phallocentricism) 的意識型態，莫薇提
出對於「另類電影」(alternative cinema) 的

訴求。然而她並未明確地賦與定義，只是概略
地指稱此種激進的電影型態，由一種「全新的
慾望語言」（a new language of desire）形
成，涉及與主流電影全然不同的觀看（spectat-
ing）模式，具有解構並顛覆傳統電影法則的功
能。此一見解不僅預示有關「另類電影」的討
論空間，也影響實際的電影創作表現（Mulvey,
1981, pp. 12-15）。

　　另一方面，除了肯定她的功績之外，反對
及質疑的說法也不在少數。最為普遍的攻詰點
在於莫薇理論的基本根據──佛洛伊德與拉岡
的心理分析。事實上，自從心理分析問世以來，
各個研究領域（包括心理學本身）就對其所適
用的範疇與層面多所爭議，而許多廣泛引用心
理分析學說來解讀電影及觀影現象的女性主義
學者，或多或少會對其立論點的完備與否感到
不安（Gamman, p. 5）連帶地，也懷疑莫薇對
於好萊塢電影的論述是否當真「放諸四海皆
準」。例如，有關「注視」的基本屬性：是否絕
對可設定為專屬於男性？假使並非如此，這套

理論就無法合理地解釋「例外」的部分。再者，
莫薇所指的「男性」只是局限於純粹異性戀的
男主角與男性觀者，那麼當電影中的主角為女
性，或者明白表現（片中）女性的注視時，又
當如何自圓其說？而當影片中只有男性（好萊
塢不乏此例，比如一些戰爭片與西部片──雖
然此類型電影中，仍是由男性角色主導帶動敘
事），甚至其顯然受色慾化時，莫薇在論理上的
破綻就益為明顯。至於近年來，已經主流電影
範圍肯定容納的（男）同性戀電影類型，對於
莫薇的理論而言，更像是化外之民了。

　　然而，莫薇的性別辯證模式卻隨著其理論
的風行，成為當代女性電影研究的正統。後繼
者無論是否能覺察其論點的局限性，大多無法
跳脫這個僵局。在探討女同性戀的慾念時無可
避免地將之類比「男性的」（masculine）範疇。
而當男性形象的呈現受到色慾化時，則稱之為
「被女性化」。事實上，任何挑戰此模式的說法
往往仍然被重新歸化而納入其中。關鍵在於思
考的方式依舊受到二元對立邏輯的箝制束縛。

例如男性脫衣舞或者強悍女性的呈現只不過是
原始模式的反轉，未脫離將性別差異絕對二分
爲主體／受體的關係。如此的約化論證扼殺了
多重詮釋文本，發掘豐富意涵的可能。

　　以性別作爲批評的主要依歸有另一個必然
盲點，就是忽略其他可能左右社會中權力移轉
的因素，例如種族、階級等。我們可以從敘事
電影中認同及物化的程序，如何建立起主從架
構的論證推演，來發現其明顯破綻：如果僅將
焦點局限於性別差異，固然可以圓說此架構，
然而這並不表示兩者之間的組合並非無可取
代。事實上，同樣的權力分配結構說明也適用
於種族或者階級方面的考量。那麼怎能斷言觀
衆的認同必然以性別差異爲依歸，而非取決於
其他造成認同的可能條件。比方說，藍領階級
或者黑人觀衆未必會對敘事中相同性別的中產
階級的白人有所認同。因此，當代女性主義電
影批評由於心理分析有偏重性別討論的傾向，
而大肆加以運用的同時，往往也犧牲掉主體的
其他（如前述有關階級與種族等）層面。如果

更深一層地思考，甚至可發現，將一個主體單純地畫分入某些特定的範疇來論斷，基本上即有以偏概全的危險。

一些女性主義論者則根本質疑佛洛伊德與拉岡心理分析的可信度，認爲他們皆基於男性本位來解釋性別觀念的發展，在出發點上即有所偏離，是以保守的方式延展對於女性的壓抑，並加以圓說。在此學說的定義下，「女性」只是一種歧異與脫軌的表徵。賈姬・拜爾（Jackie Byars）指出，根據拉岡的理論，性別的概念是透過語言的描述產生，而以「男性」爲主導的語言只是將「女性」構設爲「非男性」的範疇。她認爲：「掌控社會及構設性別觀念的男性聲音也同樣地架構我們（女性主義論者）所引用的理論（即心理分析）」。於是，自然而然地，這類理論無法合理地說明性別形象的變化，並且無可避免地使女性淪於次級的地位。（Pribram, p. 112）

蘿倫・蓋門（Lorraine Gamman）也提出類似的看法。她認爲莫薇的理論完全倚重拉岡

的心理分析骨架，使得此系統的女性主義者將
電影中的女強人形象解讀爲「陽物的替代」
（phallic replacement），因此蘿倫對於莫薇
將心理分析視爲「激進的政治武器」一說抱持
著強烈的懷疑態度，反倒傾向於認定心理分析
的「陽物中心偏執」（phallocentric bias）損傷
女性主義的言說，迫使其以負面的方式來探討
女性強勢的現象。此外，蘿倫也質疑此理論用
來研究女性觀者時到底有幾分眞實性？因爲它
不能明確地陳述女性主動的經驗，只能在語言
中，預設出一個男性的位置以供牽強地解釋
（Gamman, pp. 24-25）。

　　蘿倫除了與許多當代電影學者對莫薇的理
論有相仿的批評（以「男性」爲常模所發展的
主流理論無法完備地說明有關女性的電影現
象），也流露出基於讀者立場的直覺抗拒
——對於莫薇主張「摧毀」一切與好萊塢電影
有關聯的愉悅快感，蘿倫提出兩點異議：首先
是非女性主義者的女性觀衆未必願意（或需要）
參與此種「破壞」的過程；再者，她擔憂莫薇

的看法有落入「清教徒式禁慾」的危機，似乎
爲了迎合女性主義的道德規範，而壓抑某些
（被設定爲「男性的」）觀影樂趣。這些看法或
許欠缺充分的學理討論，比較接近個人主觀的
價值判斷，但也多少點出一些電影觀衆可能對
女性電影理論產生的反彈。如此似乎又回歸到
理論vs.實際以及精萃份子vs.大衆的兩難問
題，亦即，在將理論辯證的結果併入實際電影
創作，作激進的「反主流電影」（counter-cinema）訴求時，往往冒著摒棄多數（一般）觀衆
的危險，只能接觸（或打動）一小部分的精華
觀衆，而未能眞正達成原先期待造成全面顚覆
破壞的效果。

第六章
女性電影的各種面向

　　當代在討論「女性電影」時，往往會與獨
立製片、前衛、反主流（counter-cinema）與
另類（alternative）電影等字眼相提並論，而
其本身的意涵也如同這些畫分電影的名詞一樣
多變。由於社會的變遷，科技工業的發展等因
素影響有關電影的各個層面例如生產方法、行
銷分配以及觀眾的接收等，使得它隨時有重新
被定義的可能，就像好萊塢vs.獨立製片，古典
vs.前衛或者主流vs.另類（或反主流）的定位分
野因著歷史時期與電影機器運作模式的轉變會
經歷必然的調整。

基本思考

　　如果先撇開學理論述，單純以「人」的角度來思考，大約可將女性電影定義爲由女性所創作或者針對女性觀衆而製作的電影。茱迪絲・梅恩（Judith Mayne）指出，女性電影最初即可藉這兩種觀點來畫分（Doane, 1984, p. 49）：

　　由女性創作的電影包羅甚廣，從古典的好萊塢電影女導演如桃樂絲・阿茲納（Dorothy Arzner）以降，不論是否明顯具有「女性自覺」者，到當代有意識地關切特屬女性表現模式的歐洲導演如仙朵・艾克曼（Chantal Akerman）與海可・珊德（Helke Sander）都被納入此範疇內。另外，執導各種電影類型的女性創作者也在此之列，包括獨立製作的記錄片導演，以及嘗試融合女性主義論點與前衞藝術模式作更爲實驗性訴求的女性導演（例如拍『女兒儀式』

(Daughter　Rite) 的蜜雪兒・西朵恩 (Michelle Citron) 和『驚悚片』(Thriller) 的導演莎莉・帕特 (Sally Potter)。

　　梅恩所定義的另一種女性電影則是於三〇和四〇年代盛行的「淚水片」(the weepies)，專門為騙取女性觀眾眼淚而設計的好萊塢特產，最早將該種電影類型定名為「女性電影」的是茉莉・海絲柯 (Molly Haskell)。這種屬於古典好萊塢電影系統的通俗劇或許是被劃歸入女性電影範疇中者，在內容及形式方面最為統合且具有一致性的：主要由男性導演執導，以女主角的感情世界為中心，並且繞著幾個主題 (例如浪漫的愛情、家庭、母愛、自我犧牲等) 打轉。

理論界定

　　莫薇站在電影理論的觀點，提出有關反主流 (女性) 電影的訴求。她期待能有一種新形

式的電影產生，打破主流電影的傳統敘事語
法，瓦解「偷窺性觀看」的模式，並且挑釁其
一貫提供的男性視覺快感。

　　莫薇意識到如此界分幾乎等於是把快感否
定掉，於是辯稱這種否定為達到自由的必然條
件，然而除了這些抽象的理念之外，她並沒有
進一步明確地指出這種反主流電影所應具備的
形式。

　　與莫薇觀點相近的克萊兒・強斯登認為主
流電影的資產階級 (bourgeois) 特徵係藉著意
義的表面透明性來掩飾表徵 (signification) 的
過程，將之自然化，而造成迷思的效果 (mystifi-
cation)。因此，構成女性反主流電影的要務首
先是要分析言說中符號的功能，然後經由反寫
實或者反幻覺主義的策略顛覆言說 (Johnston,
1973, p. 3)。強斯登所屬意的是一種具有解構
性質的反主流電影，能夠分析並瓦解蘊涵於資
產階級與父權意識型態的主流形式，開創屬於
女性的語言。

　　強斯登相信，父權意識型態是電影文本形

式本身即具備的效果，甚至可能與作者（導演）
原先的意向相歧。這種伴隨形式而來的意識型
態，箝制界定了藝術作品的意義與極限，是電
影創作者無法掌握的範圍（Johnston, 1975, p.
122）。因此，即使女性創作者有心揭櫫屬於女
性的眞實，卻會發現所採用的工具本身就根植
著父權思想，所以需要另行發展反主流電影，
以解構古典電影的語言和技術。

　　強斯登的理論受到符號學與心理分析影響
極深，在說明對女性電影的期待時，她也運用
了相關的理念，聲稱父權和古典電影言說中符
碼與符旨的聯結統合是一種對女性的壓抑，因
爲其否定差異的存在，使得女性成爲「不可名，
不可說」（Johnston, 1976, p. 52），於是女性電
影必須重新架構符系秩序（Symbolic order），
轉變表徵（signification）系統的固有功能，以
求建立新的語言秩序，能夠披露性別差異的存
在，而非強加否定。

　　蘿瑞提絲（Teresa de Lauretis）在分析
女性電影時，也提出與強斯登間接呼應的看

法。她認為女性電影的顯著特徵是敍事（narra-
tive）的變化，或者善加利用，或者反其道而行，
致力於變化觀看的位置，遊戲各種既定的電影
類型與僵化的性別概念，造成影像與聲音的脫
序，並且突破組成敍事的其他符號（Lauretis,
1990, p. 9）。

　　蘿瑞提絲採取較為宏觀的角度來看待女性
電影的範疇，她指出從一開始，女性電影就涵
括，或者穿插融混了敍事與非敍事電影類型（記
錄片、自傳、訪談形式），橫跨前衞與「幻覺」
（一般所稱的「寫實」）電影。不過，她心目中
的理想則傾向於另類電影的形式。

　　蘿瑞提絲宣稱女性電影的目標「應不再是
摧毀或顚覆男性中心的視界，揭發它的盲點、
間隙或者壓抑的層面」，而應致力於創造另一
種──女性或女性主義的──視界（vision）
（Lauretis, 1985, p. 163）。

　　儘管每位女性主義論者對「女性電影」的
認定與期待有所出入，但是這種伴隨女性意識
抬頭而愈趨強烈的訴求，皆指稱女性觀衆長久

以來受限於男性中心的視野，被迫透過它的角度觀看及認知世界，因此必須開始有意識地發展女性的眼光來觀看，亦即以女性慾望帶動並組構敍事，並且以女性觀點主導觀者認同的過程，藉此發掘女性的聲音，建立起主體性。

　　在理論方面對女性電影所下的定義與一般概念性的分類（先前曾述及，由梅恩提出者）最大的差異在於前者著眼於電影文本是否將觀者組構爲女性，涉及的過程如敍事語法、觀看、認同等問題，遠較後者來得繁複，並非單純以創作者／觀者是否爲生物學上的女性來界定。

　　安奈・康恩（Annett Kuhn）以兩種女性觀者的概念來說明抱持「女性電影」意涵的研究方向，以兩組對照的方式呈現（Brunsdon, p. 371）：

　　康恩將這兩組不同觀者概念的對照研究作了約略的時間分期，B組是1975年之前所討論的觀者，比較近似大衆傳播研究的女性消費者，至於A組則是莫薇的論文「視覺快感與敍事電影」發表（1975年）後，由於心理分析學說

A	B
(文本構成的)觀者	社會性的觀衆
主體位置是否爲女性(femininity)	社會性所定義的女性(femaleness)
文本分析	文本周邊環境的探討
將電影機構視文本的周邊環境 (context)	將生產與接收等歷史現象視爲文本的 周邊環境
性別差異	性別差異
經由觀看及景象(spectacle)構成	經由訴求對象與節奏構成

加入而偏重的觀點。此外，她也指出不同學術
領域的研究重心：電影學者認同A組，亦即由
文本組構（textual constitution）而成的抽象
性觀者，至於社會學傾向的電影研究則主要討
論眞正血肉之軀的女性觀衆。

另類電影

　　研究女性主義的電影學者由於在立場上比
較同情其他處境雷同的反對團體，目標都在打
破主流意識型態的壟斷，開創另一種看待、思

考以及表現差異性的方式，也對另類電影的課題格外關切。

　　另類電影比較注重的是電影構成／閱讀策略的挑戰與改革，因為（主流）電影文本蘊涵並散播意識型態，並且設定觀者的位置，使其接受預期要傳送的意義。電影的美學與技術性符規（codes）由於長時間重複使用、文化上的熟悉度、使用的周邊環境等因素，本身即融混了意識型態，那麼在運用電影的既定形式與符號來傳達另類意識型態時，有可能在過程中完全杜絕主流意識的散布嗎？許多女性主義電影創作者對於這個弔詭的問題，都抱持懷疑的態度，於是趨向於摒棄與主流電影相關的美學與技術層面，以期能真正達到改變大眾對於性別角色與關係的看法。

　　然而，由於「父權意識充斥、污染」主流電影形式，而企圖另闢蹊徑的女性電影工作者，也有不少為了考慮觀眾接收的問題，逐漸回歸主流，比方像拍攝『女兒儀式』（Daughter Rite）的蜜雪兒‧西朵恩就是其中之一。她

分析電影創作者、觀眾以及生產方式間密切的交互影響關係，並且指出這些龐雜的因素與文本的意義其實也有絕對的關聯，因此，光是在形式上求突破未必就能達成預期的效果。而隨著女性主義政治氛圍的變化，也促使曾經走激進前衛路線的導演，願意選擇主流的生產模式，期望藉著一般人共通的電影語法，開展女性觀眾群，造就更大的影響力。

寫實vs.虛幻

　　主流電影除了採用受父權意識操控的既定符號系統之外，另一個最受爭議的特點就是看似透明的寫實主義（事實上，社會寫實主義與女性主義的記錄片為了儘可能吸引廣大觀眾，也引借此種虛幻的「透明寫實」特質，這一點稍後再作討論）。所謂的「看似透明」是指將文本產生意義的過程加以遮掩，使得觀眾自然地對銀幕上出現的影像信以為真，完全不會意識

到它背後經過重重人為安排的現象。助長此種
迷思的一個觀念是：意義是原本就存在於社會
中，而電影的再現（representation）可以作為
中性的媒介，將這些早就存有的意義由源頭傳
送給接收者。

另一種有關意義構成的說法是：在讀者
（觀眾）與文本之間有相互運作的關係存在，
亦即並無純粹被動的接收者存在，意義是在閱
讀的當下產生（即便讀者本身未必清楚地意識
到這一點）。如果再進一步地追究示意過程受
到隱沒疏忽的問題，則有「寫實主義促成虛幻
主義不朽」之說，就電影的範疇來看，即意指
依附寫實主義的電影讓人以為在銀幕上所再現
的是未經符規化（uncoded）地直接反映「真實
世界」。虛幻主義可被視為一種意識型態的運
作，理由有兩點（Kuhn, 1982, p. 157）：第一
點是預先認定世界原本就已完整統合地存有，
然後經由將符號透明化來隱藏表徵（significa-
tion）的過程，再者，則是「寫實」式呈現手法
所設定的觀者—文本關係（例如認同與封閉性

終結等）將觀者視爲單一而順服，完全地被動，並且無法介入表徵的過程。於是非／反─寫實策略的電影文本應運而生，以揭發、挑釁營造虛幻主義的文本慣例。

這種反虛幻主義的電影策略與女性主義結合之後，則將焦點放在打破父權意識型態運用「寫實」主義伎倆傳佈虛構的「眞實」的局面，從符旨與符碼兩層面雙管齊下加以破解。構成女性主義反主流電影（counter-cinema）的要務首先是要「分析（主流電影）言說中符號運作的流程」（Johnston, 1973, p. 3），然後採取反寫實或反虛幻主義的文本策略顛覆該言說。基於此種立場，反主流電影在精神上也可定義作具有解構功能的電影，目標在瓦解依附布爾喬亞（bourgeois）與父權意識型態的種種主流形式。

安奈・康恩認爲解構式（deconstructive）電影最鮮明的特徵，在要求觀者主動地介入某些符旨的示意過程。如果就形式和內容面來說明，或許更容易釐清解構電影的特點：雖然擺

脫主流電影的形式慣例可算是其必要的條件，但是光憑這一點絕不足以精確地界定；事實上，解構式電影在內容方面也與主流電影作極明顯的叛離，亦即採取與主流政治立場相左的訴求，或是關切通常被主流電影疏忽或壓抑的課題，而先前提及，常被等同為解構式電影的名詞「反主流電影」(counter-cinema) 恰好點出其在意識層面作對立抗爭的特徵 (Kuhn, 1982, pp. 160-161)。

康恩以布雷希特(Bertolt Brecht) 的史詩劇場 (epic theatre) 與解構式電影的運作及政治目標作類比。史詩劇場的特色在於形式上與傳統戲劇背道而馳，例如敘事 (narrative) 支離破碎，經常會有中斷，所塑造的角色在心理方面的呈現往往不求周延，敘事時間採非直線式進行等等。這些設計並非單純是為了嘩眾取寵，標新立異，而是追求更深刻的內涵：破壞典型存在於「寫實」劇場中，造成觀眾認同的虛幻現象，而此種反虛幻主義的精神以及疏離觀者 (distanciation) 的策略正是史詩劇場與

解構式電影的共通特色。正如同華特‧班傑明
(Walter Benjamin) 所提出的觀點：「史詩
劇場中所有的疏離策略都是為了要打破可能蠱
惑觀眾的幻覺，達成喚醒觀眾的功能，以期使
他／她們保持主動批判的態度 (Benjamin, p.
21)。

女性主義記錄片

　　信奉「真實電影」(cinema vérité) 的記
錄形式是許多美國女性電影工作者所投效的類
型。第一批女性獨立製片主要即是遵循著寫實
的傳統，這個傳統來自六〇年代英國的自由電
影運動 (free cinema movement) 以及加拿大
的國家電影委員會，還有法國新浪潮運動的影
響。這種外於商業電影的寫實傳統，深受兩次
大戰期間之記錄風格的靈感刺激，宗旨在以膠
卷捕捉尋常百姓的生活經驗。
　　沿襲此一傳統的導演偏好以勞工階級為主

題（因為這個階級的生活和其關切的問題被視為比中產階級的更為真實），並且喜歡根據真人實事而非虛構故事，摒棄棚內的人工佈置，採行實地拍攝，趨向義大利新寫實電影和技巧與風格（例如長鏡頭的運用，避免蒙太奇介入「真實」的傳達）。

「美國新聞影片集團」（American Newsreel Collective）的作品，在女性記錄片類型中佔有重要地位。此團體成員的創作目標在於宣揚六〇年代激進份子所關切的政治課題，例如民權、越戰，以及女性運動等，並且採取「真實」（vérité）的技巧（源自法國新浪潮），例如運用高感度片材（呈現灰色調、粗顆粒的質感），手持攝影機，訪談，旁白，為求製造驚愕效果或發展對政治事件的特定詮釋而剪接的手法。這類影片通常以低成本攝製，往往為集體創作，品質粗糙，明白地顯示影片創作者並不著眼於美感的要求，而是旨在創造具有高度政治功能的利器。

這種鮮明的政治關切在七〇年代發生焦點

的移轉。珍・蘿森柏（Jan Rosenberg）將該
焦點概略地分爲公共與個人的傾向（Rosen-
berg, p. 112）。所謂的「公共傾向」是指稍早
時期的女性記錄片強調傳統的公共事務與政治
議題，至於年輕一代的女性主義者，尤其是激
進派人士，則特別重視個人認同和人際間的關
係。

　　六〇年代晚期，典型的「主題電影」（issue
film）普遍關切女性受壓迫的結構關係，理性地
分析一般婦女的生活，並且倡導女性聯手團
結，共同致力於解決當前的問題。到了七〇年
代中期，則有許多以個人爲中心的傳記式或自
傳式電影出現。這類人物電影往往將焦點放在
一個特定的人物身上，記錄其個人的生活，呈
現該女性爲重要女性課題奮鬥奔走的經過，或
者由女性主義的觀點出發，重新塑造她個人的
觀點與人際間的因應關係。（女性）觀衆可以主
角人物爲模範，並且在努力重塑個人與周遭人
事的運作關係時，經由此類電影獲得激勵。

　　女性人物的記錄電影引介信奉女性主義價

值而生活，或者根據這些價值嘗試改變的婦
女，並且探索在社會方面與歷史方面，如何架
構起特定的「女性」概念。

記錄片的「寫實」

　　然而，記錄片所傳遞的「眞實」，在本質上
遭到某些女性主義論者質疑。艾琳・麥格瑞
（Eileen McGarry）指出：「早在電影拍攝者
到達「眞實」的現場之前，所謂的「眞實」就
已先後經由社會形構（social formation）的下
層結構（infrastructure）（人類的經濟活動）以
及政治與意識型態組成的上層結構（super-
structure）所符碼化」（McGarry, p. 50）。因
此，電影創作者所處理的根本就不是「眞實」，
而是「前電影事件」（pro-filmic event），亦即
於攝影機前存在並發生的事件。麥格瑞認爲，
忽略主流意識型態與電影傳統符碼化前電影事
件的過程，就等於是隱匿事實，未能揭發電影

的「眞實」係事先經過篩選，並且由於電影工作者的介入，以及器材在機械功能方面的限制而轉變。(McGarry, p. 51)

許多記錄片採用家庭電影與老照片作爲原始素材，藉以建立時間的接續感，顯示虛構故事 (fiction-making) 並非只是商業取向的劇情片之專利。這些過往的影象被視爲毋庸置疑的眞實呈現，完全隱晦了女性所依存的社會與心理機構如何藉由影像的示意活動架構起她們的心理與身體形象。

蜜雪兒・西朵恩的『女兒儀式』刻意地將家庭電影片段的放映速度減慢，藉以提醒觀衆這種看似「單純記錄」的再現，事實上相當不眞實。凱普蘭指出，此種技巧的安排恰好揭露攝製電影的過程本身，具有架構女孩在家庭或社會中位置的功能 (Kaplan, 1983, p. 128)。此外，聲軌部分一名女子敍述她與母親間的衝突與痛苦回憶，也解構了影像部分所營造的愉悅假相。

凱普蘭在分析伊鳳・瑞娜 (Yvonne

Rainer）的『關於這樣一個女子的電影』（Film
About a Woman Who…）時，也舉證類似上
述打破「寫實」假相的若干技法。其一即為影
像與語言旁白的不協調，迫使觀眾特別注意個
別成分的運作方式。例如在某場景中，旁白的
女聲敍述她觀看一名男子和小孩共舞，影像部
分卻以俯瞰的角度顯示一名男子和小孩坐在一
起看電視，這種影音的矛盾對立讓慣於影音配
合天衣無縫的觀眾停下來專注地分析兩方面的
訊息：旁白敍述的場景在我們腦海之中栩栩如
生的浮現；同時我們也會格外留意影像實際所
呈現的情景，因為它與前者所述有所衝突，尤
其是主述的女子在看到兩人跳舞時的不安心情
和實際上兩人平靜恬適地坐在一起的氣氛相牴
觸。這種影像與語言的不調和就是刻意在形式
上阻斷傳統閱讀電影的策略。

　　另一個阻斷敍事流的方式則是穿插許多文
字說明的畫面。雖然瑞娜的本意主要在於製造
機會，讓觀眾對文字素材有更強烈的「面對面」
衝擊感受，而非僅在不經意間充耳不聞般地滑

過，於是將重要的語詞印刷出來，拍攝成影像部分，藉此以加深印象。(Kaplan, 1983, p. 122)但是《攝影暗箱》(*Camera Obscura*) 雜誌的編輯卻指出，真正的效果是讓人注意到所穿插的卡片本身（而非上面的文字），由於卡片停留在畫面上的時間遠超過原本需要供人閱讀理解的時間，這種上面有文字書寫的卡片具有阻斷影像順暢流動的功能，將觀眾的注意力由所呈現的畫面內容移轉到電影本身的過程。

再者，交替地以男／女聲呈現人物的思想與感受也是另一種造成疏離效果的作用。女性角色的想法在該片中往往會透過男性的聲音來傳達，讓觀眾留意到故事經「構設的本質」。

除此之外，時空關係的錯亂也使觀眾無法安於被動的接收。不似好萊塢電影以完備地手法說故事，瑞娜在此之中只提供故事的片段，至於各片段發生的時間，對象以及先後始末都缺乏足夠的線索，因此習慣好萊塢敘事手法的觀眾，面對瑞娜的電影必須耗費相當多的時間與心力，嘗試將數個片段串連在一起。這一點

的確達到了瑞娜所預期的效果，促使觀眾主動
積極的參與，才能將電影架構起來。

激進的訴求

瑞娜的電影作品在精神上與克萊兒·強斯
登的「反主流電影」訴求相呼應。強斯登認爲
眞實電影（cinema vérité）或者「無干擾式電
影」（cinema of non-intervention）對女性主
義而言相當危險，因爲此種電影所採取的寫實
主義美學正是依附著資本主義的寫實觀，所以
「眞實」電影無從打破寫實主義的幻象。她堅
信女性受壓抑的事實無法經由攝影機全然無邪
地記錄在膠卷上，基於這一點她主張女性電影
必須是一種「反主流電影」才達到效果：「每
個（女性）革命者都必須挑釁關於現實的描述。
光是在電影的文本部分討論女性被壓迫的問題
是不夠的，更必須全面地質疑電影所採取的語
法，以及其『寫實』的過程，以期造成意識型

態與文本間的分裂。」(Johnston, 1973, p. 28)

　　也就是說，女性電影工作者必須在作品中質難現存的寫實手法，並揭發其虛假的本質。寫實的風格無法達到改造意識的效果，因爲它未能割斷體現舊有意識的形式，故而必須摒棄普遍存在於電影（攝影、燈光、聲音、剪接、場面調度等）的寫實符規，採行新的方式來運作電影裝置，挑戰觀衆長期以來經制約的觀影預期。

　　諾爾・金恩（Noel King）以近似強斯登的觀點分析『工會女子』(Union Maids)這部政治意味濃厚的女性主義記錄片。他的批評角度與一般解構好萊塢主流電影時所採取的方式雷同。因爲基本上，金恩認爲八〇年代的女性主義記錄片所採用的技巧與好萊塢的傳統是沒有區別的，於是好萊塢主流電影慣常遭到垢病的「縫合」(suturing)效果也成爲『工會女子』所依賴的作用。

　　藉著聯結資料影片，訪談間提及的軼事回顧，配上敍述三〇年代美國的畫外音加以銜

接，製造起一種「接觸性的言說」，這種歷時性
的敘事行進保證讀者在知識上的增長，以及作
品最終圓滿的完結。如此讓觀眾安然處在「全
知全能」位置的就是「縫合」作用。這種好萊
塢主流電影的傳統技巧，致力於抹平可能出現
的衝突與不連貫，以掩藏事實上存在有相當漏
洞，未必那麼天衣無縫的眞面目。就像爲了要
維持既定秩序，在主體（由想像期）進入語言
（或者符號）階段之際，必須要相信符碼與符
旨間的緊密聯繫，才能保障符號世界的完整，
忽略潛存的缺失（lack）。同樣地，主流電影的
敘事也是採取「縫合」的技法，推銷一個虛幻
的夢境，要觀眾信以爲眞。

金恩相信，『工會女子』犯了與好萊塢主流
電影同樣的毛病，而他對電影的主張也與強斯
登有異曲同工的呼應，亦即強調必須創作另一
種類型的文本，抗拒大眾文本的論證傳統，打
破完整畫一的呈現方式。(King, p. 18)

記錄片 vs.劇情片的寫實辯證

　　凱普蘭對於有關電影寫實主義策略的攻擊提出兩項遲疑：第一，將商業敍事電影以及獨立製片的記錄電影所採行的寫實手法混爲一談是否恰當？她認爲同一種電影風格可能達成不同的終極目標。基本上，她贊成當代電影理論對商業主流電影的看法，亦即主流電影所採行的寫實主義與十九世紀的小說雷同，傳遞看似「自然」並且「毋庸置疑」的布爾喬亞式世界觀。但是她相信強斯登與金恩對於寫實主義的攻詰在立論上有所偏失：他們認爲就呈現眞實的生活經驗這一層關係而言，寫實主義模式本身就是相當可議的；凱普蘭則認爲，就其模式本身來說，是可以適用於各種電影類型（如記錄或劇情片），而不執著於任何特定的社會形成關係，問題在於電影創作者或觀衆如何看待它。她援引梅茲的理論指出，眞正造成問題的

是「觀者所體驗得到的「現實印象」(impression of reality) ……感覺我們正在目睹一個逼進眞實的景象」(Metz, 1974, p. 4)。因此,關鍵差異並不在電影的風格模式（形成虛幻假象的寫實主義 vs.反虛幻主義），而是當下正在發生的事件與一椿經由敍述再現的事件兩者間的混淆不淸。一旦我們開啓了說故事的過程,眞實就被非眞實化〔或者如梅茲由另一個角度的詮釋:非眞實被眞實化 (Metz, 1974, p. 22)〕,於是,即便是記錄片亦或電視的現場實況轉播,一旦通過敍事 (narrating) 的過程就拉開距離,發生非眞實化的現象。

凱普蘭表示,雖然記錄片與劇情片採用不同的素材〔前者是現實環境中的眞實人物,後者則是棚內（或者經刻意挑選或佈置的實景）的專業演員〕一旦透過電影作者的意圖構設於膠卷上,兩者間的差異就逐漸模糊。故事與非故事皆傾向於形成故事。而受拍攝的事件經過電影拍攝過程必然涉及的制約（比如攝影畫面的框定選擇）,同樣也致使記錄片在敍事方面

有劇情片的影子。

　　從另一個角度來講，劇情片也都稱得上是「記錄片」，因爲觀影者所見是確實發生過的事件，亦即演員們曾經被設定飾演某個角色，他／她們也確曾在棚內演出這些看來像是眞實事件的動作、行爲 (Kaplan, 1983, p. 135) （這一點在電腦動畫科技幾乎已可完全擬眞的今日，較有值得商榷的餘地）。

　　凱普蘭雖然承認，劇情片導演一般而言對片子的掌控遠較記錄片導演來得大，卻堅持：只因爲記錄片也採取寫實主義的風格，就將其與劇情片畫上等號，以相同的角度加諸批判是不恰當的。

　　至於她所提出的第二點觀察，則是有關兩種電影類型對觀者的定位。她借蜜雪兒‧西朵恩的『女兒儀式』爲例來說明：導演採用眞實電影的技巧，讓觀者以爲所看到的是現實生活中的眞人眞事，到後來才發現這部「記錄片」根本是請職業演員演出預先寫好的脚本，觀者面對此種情況往往會有種憤怒的情緒。而凱普

蘭認為這個現象足以說明，觀看劇情片vs.記錄
片必然牽涉不同的認同過程（Kaplan, 1983, p.
136）。

　　凱普蘭以個人在教學過程中學生的回應為
考量，歸結出觀眾面對這兩種電影類型可能的
不同心態（但也聲明此結論並無嚴謹的研究調
查來佐證）：關於劇情片，她同意莫薇的論點，
指出觀眾在劇情片中對明星的認同有回歸到
（拉岡所謂的）想像階段的作用；而在觀看記
錄片時，則慣常以類似平日對生活周遭的人事
有所反應的心態來看待銀幕上的影像。即使記
錄片的寫實策略在某種程度上，確實將觀者構
設在被動接收創作者知識的位置，觀者仍會因
個人的社會與政治定位（例如其階段、種族、
性別、教育背景等）對文本中的表徵系統作不
同的判斷（Kaplan, 1983, p. 136）。

　　儘管各方對（不同電影類型中）寫實主義
這個課題抱持的看法有所異同，也始終未曾達
到一個絕對的結論，這些論點業已帶給創作及
理論者更多的刺激，在其領域開展出益顯繁複

的論述。或許不堅持絕對的二元對立立場，同
時包容各種可能的歧異，採取開放的態度有助
於爲女性電影這個範疇帶來更豐富的生命力。

反主流

　　女性電影理論中，有關寫實主義與反虛幻
主義的爭論，在電影的實務發展上也看得出平
行對等的情形。七〇年代中至晚期的女性電影
文化顯現兩點對於婦女運動的關切，也連帶地
反應在兩類電影中：其一是講求立即地見證記
錄，著眼於提昇婦女意識，激勵觀衆積極參與
婦女的改革運動，追求自我的表達，或者呈現
女性的正面形象；另一者爲對於媒體本身形式
的嚴厲批判，亦即專注在電影裝置的運作上，
以期分析並破解電影的再現系統中所蘊涵的意
識型態符規（codes）。
　　上述的概略區分與莫薇觀察女性電影文化
所歸納的兩個時期大致雷同，亦即強調改變電

影內容的時期，例如追求「寫實」地傳達女性
形象，記錄並表現女性的實際生活經驗，重點
在意識的提升與理念的宣揚；接下來的時期則
將焦點轉移到電影語言本身，採取前衛的美學
原則及表現手法。(Mulvey, 1979, pp. 6-7)。

　　莫薇所指的第一個時期主要就是生產「寫
實」的記錄片，而後一時期正好就是以反寫實、
反虛幻主義為訴求的前衛或者反主流電影為主
導。這一波女性電影熱潮與先前有一個極明顯
的差異，那就是由於對影像和語言表徵系統的
關注，而大量地涉及電影之外的相關理論領
域，包括語言學、心理分析及意識型態批評等。
為了對抗伴隨著布爾喬亞意識型態的寫實主義
美學和好萊塢主流電影，女性前衛電影創作者
採取鮮明的立場，反對敘事電影的「虛幻主
義」，轉而偏重形式主義，因為她／他們相信
「強調電影過程本身，將符碼加以突顯，必然
能顛覆美學的整合假相，並且促使觀者注意到
意義生產的方式」(Mulvey, 1979, p. 7)。

特徵與分類

　　有關女性前衛電影的定義與型態正如各家
對於「另類電影」或者「反主流電影」的界定
一般繁雜，並沒有絕對而定於一的說法，其間
有所交集，也各有同異。或許可由以下所引介
的理論中，得到概略的認識。

　　極力鼓吹反主流電影訴求的強斯登（John-
ston）於七〇年代中期與庫克（Pam Cook）、
莫薇、渥倫（Peter Wollen）等人在英國開始
發展一種新的女性前衛電影，其影響來源包括
早期的前衛電影〔俄國的形式主義、布雷希特、
超現實主義——如杜拉克（Dulac）〕，以及稍微
晚近的反主流電影導演如高達、安可曼
（Chantal Akerman）和杜哈（Marguerite
Duras），除此之外，也如同莫薇所述，融合了
語言學、結構主義、馬克思主義與心理分析等
理念。在此範疇的導演以破除再現（represen-

tation) 的迷思為職志，希望讓女性覺察到意識
型態蘊藏於電影文本之中，周遭的世界並非存
在著永恆不變的眞理，而是經由旣成的社會運
作模式所構成。

　　凱普蘭分析這類新的女性前衛電影具有以
下特徵 (Kaplan, 1983, p. 138)：

　　(1)將電影裝置當作一種表徵過程，並且把
電影視爲製造虛幻假象的機器；致力使觀衆注
意到電影的表徵過程，運用技巧打破觀影時經
常產生的幻覺（我們是在經歷「現實」）。

　　(2)拒絕設定一個全然被動的觀者位置，而
使其必須主動地涉入電影的過程。例如採取疏
離 (distanciation) 的手法確實讓觀者跳脫出
來，不致沈迷於文本之中。

　　(3)刻意規避由於商業電影的煽情處理，操
控觀衆情緒所帶來的樂趣，嘗試以認知學習的
樂趣加以替代。

　　(4)混合記錄片與劇情片形式，以期打破兩
者間的界域，或者在社會形成、主體性的構成
以及符意表徵系統的交互關係間製造張力。

　　此外，她還將這類電影作了概略的分類
(Kaplan, 1983, pp. 138-139)：

　　第一種是處理有關女性主體性，爭取發言
位置，尋求專屬女性自己的聲音等課題。運用
拉岡的心理分析，揭發在陽具中心論的語言系
統中，女性所「佔有」的位置實際上是沈默，
缺席或者始終僅居於邊緣的地位。莫薇和渥倫
所創作的電影即屬此一類型，相當具有影響
力。

　　第二種類型與前者同樣倚重拉岡的學說，
目標在解構古典的父權文本，暴露歷來存在的
事實：女性從不曾是發言的主體，只是「被
說」，並且純粹被用作空泛的符碼 (signifier)
來滿足男性角色。莎莉・帕特的『驚悚片』
(Thriller) 和麥寇 (Anthony McCall) 等人
的『佛洛伊德的朵拉』(Sigmund Freud's
Dora) 即爲此類型中之佳作。

　　第三種類型則以女性的歷史爲主題，並且
討論書寫歷史的問題。隸屬此範疇的導演泰半
會贊同金恩對於『工會女子』的批判，她／他

們遵奉傅柯（Foucault）的理念，相信所謂「歷
史」無可避免地被當權階級的觀點扭曲及模
塑。例如曾經西薇雅‧哈維（Sylvia Harvey）
分析的『襯衫之歌』（Song of the Shirt）（由
Clayton與Curling執導）就是此種以歷史的形
成爲主題的佳片。導演企圖以此片揭示：歷史
是由一系列交聯相關的言說所構成，而這些言
說皆經過特定的構設。哈維指出，此片藉著若
干手法設計要使觀衆注意到電影表徵裝置本
身，例如讓攝影機鏡頭移動帶過許多電視機螢
光幕，除了如傳統記錄片慣例使用老照片與文
件之外，也特別揭露所謂的歷史性鏡頭如何經
過拍攝重建的過程再現出來。當時拍攝的史實
鏡頭、記錄性質的「重建」、將眞實事件以戲劇
方式演出、甚至加強誇張的戲劇化手法等在在
提醒觀衆，眼前的影像不過是現實的再複製，
並非現實本身。運用諸如此類的設計引導觀衆
跳脫過往被動接收的傳統觀影模式，開始主動
好奇地探究：「是什麼人或團體在呈現或傳達
這些訊息？所針對的對象又是誰？」（Harvey,

p. 47)。

渥倫提出的詮釋

　　彼得・渥倫在西元1976年曾經嘗試將當時的前衛電影畫分成兩大類：第一種以美國爲基地，常被稱爲「CO-OP」運動，愈益向既定的藝術氛圍與價值觀〔如吉達（Gidal），凱勃斯（Cuyborns）和一些極限主義者〕靠攏；第二種即所謂的「政治性」前衛，由高達、葛靈（Gorin）及史特勞—赫耶（Straub-Huillet）等人的作品演繹而來，在美國的藝術圈中極其少見。在提出此種界定區分的當時，渥倫相信這兩類前衛電影的差異點在於基本的美學理念，周邊的組織架構，不同的資金來源，以及其背後的理論批評根據，再加上歷史／文化方面的淵源（Wollen, 1976, p. 77）。

　　到了1981年，渥倫又發表了修正的說法，指出前衛電影實際上並不如其先前所畫分的那

麼簡單。他發現不論是在歐陸還是美國的前衛
運動，大多包含許多互相矛盾衝突的特質，他
概略地歸結出兩個主要的走向：其一爲特意突
顯符碼，把符旨虛懸起來，或者乾脆將之消弭；
另一者爲透過將異質成分作蒙太奇剪接，發展
出新的符碼／符旨關係(Wollen, 1981, p. 10)。

　　在他1981年的論文結尾，渥倫還表示，女
性電影理論及實際的拍攝創作正開始打破他所
區隔的類型間的界限，不過並未進一步詳細地
討論該現象。凱普蘭在承續渥倫的說法時，則
認爲女性電影採納前衛範疇中的各種可能走向
幾乎是必然的選擇。因爲「女性每天都在社會
形構 (Social formation) 的過程中受壓迫，
而壓迫力量的來源則是符意表徵系統的(錯誤)
再現 ((mis) -representation) 」(Kaplan,
1983, p.86)。要想破解這種由來已久的困境，
發展出特屬於女性的言說，不再容忍被排除於
主流歷史之外，甚至 (男性) 左派激進主義忽
視女性政治議題的現象，女性電影工作者自然
需要由解構符碼／符旨的關係下手，尋求各種

可能，不受限於渥倫所歸類出的既定趨向。

　　凱普蘭並且更進一步地就電影策略而言，
將女性獨立製片的作品分爲三個範疇：第一類
是形式主義、實驗性的前衛電影；第二類是寫
實主義的政治與社會性記錄片；第三類則是以
前衛理論爲創作根據的電影。她概略地追溯此
三者的歷史傳承：第一類可上溯法國的印象派
和超現實主義、德國的表現主義及俄國的形式
主義，更晚近則受到六〇年代前衛運動的影
響，例如約翰凱吉（John Cage）與極限主義
藝術家的影響。第二類則植基於英美於三〇年
代的記錄片，而該時期的記錄片則又可回溯蘇
俄的克魯雪夫（Kuleshov），並且對後來的義
大利新寫實及英國的自由電影運動發生影響。
第三類則以布雷希特，俄國導演如艾森斯坦與
普多夫金〔雖然兩人作品隸屬寫實和敍事電影
的範疇，卻亟思爲「新的」（社會主義）內容發
掘新的電影符碼〕等人爲宗師，推到近期，則
可看出法國新浪潮，尤其是高達（1968年後的
階段）與史特勞‧赫耶的影響。

不過,凱普蘭強調,這些源頭純粹是由男性所開啟,而將女性排除在外的,因此反而使女性導演對形式與風格特別敏銳,得以擺脫這類藝術傳統的盲目錮桎,能夠自由地重新加以思考、運用,配合其個別的需求,於是自然而然地打破原本壁壘分明的形式疆界,建立特屬於女性的電影風格 (Kaplan, 1983, p. 87)。

女性電影製作的實務層面

居於非主流地位的女性電影,在攝製與行銷等實務層面自然會遭遇較大的困難,這類難題以及電影工作者應對的方式有許多與一般的獨立製片或另類電影所面臨的處境類似。康恩 (Annette Kuhn) 在討論相關現象時,即援引英美兩地的獨立製片現況來比較說明女性電影實務。她分兩線來觀察:有關製作的物質層面,包括資金的籌措和製作技術;另一方面則是探討製作過程所涉及的相互關係,包括電影

工作者之間，以及其與拍攝對象之間的互動
（Kuhn, 1982, p. 181）。

　　女性電影製作的物質層面大致與獨立的反
主流電影相重疊，如果有任何獨到之處則多半
是受到女性主義的政治氛圍所影響。女性電影
所爭取的資金來源與獨立製片無異。處在資本
主義社會的電影工業與其他的事業一樣，是資
本家或企業集團投資以期獲利的工具。獨立製
片既然不能保證穩當的資金回收，就比較傾向
於轉往不以營利爲絕對目的的機構尋求支援，
例如文化基金會、統轄電影或藝術等相關範疇
的政府機關、教育機構和特定興趣的團體（當
電影的主題與其興趣相同時可求援的對象）
等。至於提供資金援助的機構與電影工作者之
間所維持的關係，則大致可分成兩種：一種是
單純的給予資金贊助；另一種情況中，贊助者
則要求較大的掌控權，扮演接近電影製片人的
角色。

　　獨立製片所能爭取到的資金往往相當微
薄，所以電影工作者常常處於「做白工」的情

況，甚至還要靠著其他工作（比如敎書、打工）賺得的錢來養他／她的作品，才能在低成本的艱苦環境中完成作品。

資金的缺乏連帶影響女性獨立製片的技術層面。由於一般正規的三十五厘米片材消耗許多資金，自然使得16厘米的規格在此範疇中普遍採用。再者，從六〇年代早期，十六厘米的電影攝製在技術方面已經能提供不少方便，例如可於微弱光線下同步收音，並且設備輕簡，至多只需要兩個人就能夠操作進行，這些都是吸引女性電影獨立製片工作者運用十六厘米技術的因素。

十六厘米的電影製作方式爲女性電影的發展開啓了新的契機。許多工作者在七〇年代早期採用此種製片技術的同時，也連帶接收了相關的工作方法——最常見的就是小型團隊的集體合作模式，這等於是對好萊塢電影工業系統的精神反動，批判其歷來分工精細，清楚畫定出權力階級的制度。

行銷與觀衆

　　電影在製作完成之後，必須透過行銷及放映，接觸到觀衆，才算是成就了意義的生產與詮釋（或接收）。因此，行銷成爲製作之外最重要的環節。

　　一般「主流」電影的經銷商很少會涉及另類（或者非主流的女性）電影之行銷，主要原因在於觀衆。一般觀賞主流電影的大衆與後者的觀衆群不太有交集。因此，往往必須尋求其他的放映空間，例如社區活動中心以及非商業取向的文教機構，這種針對小部分特定觀衆的訴求，也常促成電影工作者到場與觀衆作直接接觸交流的機會。

　　蘿森柏格（Jan Rosenberg）指出女性電影工作者除了製作電影之外，也創造了相當自足的另類市場（Rosenberg, p. 113）。在七〇年代早期，女性工作者就被排拒於當時的行銷網

路之外，如果不自尋生路，就只能眼睜睜看著
作品因爲欠缺觀衆而絕跡，於是轉往學校、圖
書館以及其他公家贊助的組織開發地盤，並且
建立人脈和行銷流程，從而爲其他的拍片計劃
節省更多的時間、金錢，同時爲後繼者免除不
少麻煩，助長女性電影運動的發展。

　　女性電影的基本觀衆大多相當認同女性主
義的價值觀和目標，甚至本身就是此領域的工
作者，或是學院中有關女性研究科系的學生。
除了經由上述途徑交流之外，主義的擁護者還
（定期或非定期地）策劃女性電影展，來吸收
更多的同好。

『女兒儀式』

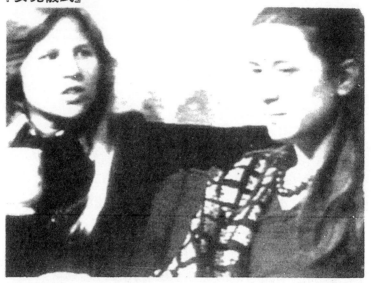

『襯衫之歌』

參考書目

Allen, Robert C. ed., 1987. *Channels of Discourse* (Chapel Hill and London: The University of North Carolina Press) .

Barthes, Roland, 1990. *Mythologies*, tr. by Annette Lavers(New York: The Noonday Press) .

Baudry, Jean-Louis, Fall 1976. "The Apparatus", *Camera Obscura* 1.

Bellour, Raymond, 1979. "Psychosis, Neurosis, Perversion", *Camera Obscura*, nos. 3/4.

Benjamin, Walter, 1973. *Understanding*

Brecht (London: New Left Books) .

Bergstrom, Janet, 1979. "Enunciation and Sexual Difference", *Camera Obscura,* nos. 3/4.

Bruno, Giuliana and Nadotti, Maria, ed., 1988. *Off Screen: Women and Film in Italy* (London & New York: Routledge) .

Brunsdon, Charlotte, 1991 Winter. "Pedagogies of the Feminine: Feminist Teaching and Women's Genres", *Screen*, vol. 32, no. 4.

Camera Obscura Collective, Fall 1976. *Camera Obscura 1.*

Doane, Mary Ann, Summer 1981. "Woman's Stake: Filming the Female Body", *October* 17.

——, Sep./Oct. 1982. "Film and Masquerade: Theorising the Female Spectator". *Screen,* vol. 23, nos. 3/4.

Doane, Mary Ann and Mellencamp, Patricia and William, Linda, ed., 1984. *Re-vision: Essays in Feminist Film Criticism* (Los Angeles: The American Film Institute) .

Fisher, Lucy, 1989. *Shot/Counter Shot: Film Tradition and Women's Cinema* (New Jersey: Princeton University Press) .

Flitterman-Lewis, Sandy, 1990. *To Desire Differently: Feminism and the French Cinema* (Urbana and Chicago: University of Illinois Press) .

Gamman, Lorraine and Marshment, Margaret, ed., 1989. *The Female Gaze: Women as Viewers of Popular Culture* (Seattle: The Real Comet Press) .

Gentile, Mary C., 1985. *Film Feminism: Theory and Practice* (London: Greenwood Press) .

Harvey, Sylvia, 1981. "An Introduction to

Song of the Shirt", *Undercut*, No. 1.

Haskell, Molly, 1974, *From Reverence to Rape: The Treatment of Women in the Movies* (Harmondsworth: Penguin Books) .

Johnston, Claire, ed., 1973. *Notes on Women's Cinema* (London: Society for Education in Film and Television) .

——, 1975. "Feminist Politics and Film History", *Screen,* vol. 16, no. 3.

——, 1976. "Towards a Feminist Film Practice: Some Theses", *Edinburgh ' 76 Magazine.*

Kaplan, E. Ann, 1978. *Woman in Film Noir* (London: British Film Institute) .

——ed., 1983. *Women and Film: Both Sides of the Camera* (London: Methuen) .

——ed., 1990. *Psychoanalysis and Cinema* (New York: Routledge) .

King, Noel, 1981. "Recent 'Political' Docu-

mentary——Notes on Union Maids and Harlan Country, U.S.A.", *Screen*, vol. 22, no. 2.

Kuhn, Annette and Wolpe, Ann Marie, ed., 1978. *Feminism and Materialism: Women and Modes of Production* (London: Routledge and Kegan Paul Ltd.) .

——, 1982. *Women's Pictures: Feminism and Cinema* (London: Routledge and Kegan Paul Ltd.) .

——, 1985. *The Power of the Image: Essays on Represemtation and Sexuality* (London and New York: Rouledge & Kegan Paul Ltd.) .

Lapsley, Robert and Westlake, Michael. ed., 1988. *Film Theory: An Introduction* (Manchester: Manchester University Press) .

Lauretis, Teresa de and Heath, Stephen,

ed., 1980. *Cinema Apparatus* (London: The Macmillan Press Ltd.) .

——, 1984. *Alice Doesn't: Feminism, Semiotics, Cinema* (London: Indiana University Press) .

——, Winter 1985. "Aesthetic and Feminist Theory: Rethinking Women's Cinema", *New German Critique*, no. 34.

——, 1990. "Guerrilla in the Midst: Women's Cinema in the 80's", *Screen,* vol. 31, no. 1.

McGarry, Eileen, 1975. "Documentary, Realism and Women's Cinema", *Women and Film*, no. 7 (Summer, 1975) .

Metz, Christian, 1974. *Film Language* (New York: Oxford University) .

——, Summer 1975. "The Imaginary Signifier", *Screen,* vol. 16, no. 2.

Mulvey, Laura, Autumn 1975. "Visual Pleasure and Narrative Cinema",

Screen 16, No. 3.

——, Spring 1979. "Feminism, Film and the Avant-Gardes", *Framework 10*.

——, Summer 1981. "Afterthoughts on 'Visual Pleasure and Narrative Cinema' Inspired by Duel in the Sun (King Vidor, 1946) ", *Framework*, nos. 15/16/17.

Nichols, Bill, ed., 1985. *Movies and Methods* vol.2 (Berkeley and Los Angeles: University of California Press) .

Penley, Constance, ed., 1988. *Feminism and Film Theory* (New York: Routledge, Chapman and Hall, Inc.) .

Pribram, E. Deidre, ed., 1988. *Female Spectators: Looking at Film and Television* (London and New York: Verso) .

Quart, Barbara Koenig, 1988. *Women Directors* (New York: Praeger Pub.) .

Rosen, Marjorie, 1973. *Popcorn Venus*

(New York: Avon Books).

Rosen, Philip, ed., 1986. *Narrative, Apparatus, Ideology: A Film Theory Reader* (New York: Columbia University Press).

Rosenberg, Jan, 1983. *Woman's Reflections: The Feminist Film Movement* (Michigan :UMI Research Press).

Saussure, Ferdinand de, 1974. *Course in General Linguistics*, tr. Wade Baskin (London: Fontana).

Todd, Jane, ed., 1988. *Women and Film* (New York: Holmes & Meier Publishers, Inc.).

Wollen, Peter, Summer 1976. "The Two Avant-Gardes", *Edinburgh Magazine*.

——, Spring 1981. "The Avant-Gardes: Europe and America", *Framework*.

· 文化手邊冊 23 ·

女性電影理論

作　　者／李臺芳

出　　版／揚智文化事業股份有限公司

發 行 人／林智堅

副總編輯／葉忠賢

責任編輯／賴筱彌

執行編輯／劉慧燕

登 記 證／局版台業字第 4799 號

地　　址／台北市新生南路三段 88 號 5 樓之 6

電　　話／(02)3660309 · 3660313

傳　　真／(02)3660310

郵　　撥／1453497-6

印　　刷／國利印製有限公司

法律顧問／北辰法律事務所　蕭雄淋律師

初版二刷／1997 年 3 月

定　　價／新台幣 150 元

南區總經銷／昱泓圖書有限公司

地　　址／嘉義市通化四街 45 號

電　　話／(05)231-1949 · 231-1572

傳　　真／(05)231-1002

· 本書如有破損、缺頁、裝幀錯誤，請寄回更換 ·

ISBN　957-9272-62-X

國家圖書館出版品預行編目資料

女性電影理論＝*Theory of Women's Cinema*
／李臺芳著.

--初版. --臺北市：揚智文化，*1996*〔民*85*〕

面； 公分. --（文化手邊冊；*23*）

參考書目：面

ISBN 957-9272-62-X(平裝)

1.電影-哲學，原理

987.01 85003874